JUST LOVE TO DRAW CATS

畫貓 ＋ 捏貓
一次學會

就是愛畫貓

畫千變萬化的貓咪
捏可愛的貓咪生活小物

橘子／ORANGE 著

簡單線條
畫出貓咪魅力，
從素描到捏塑
玩出無限創意～

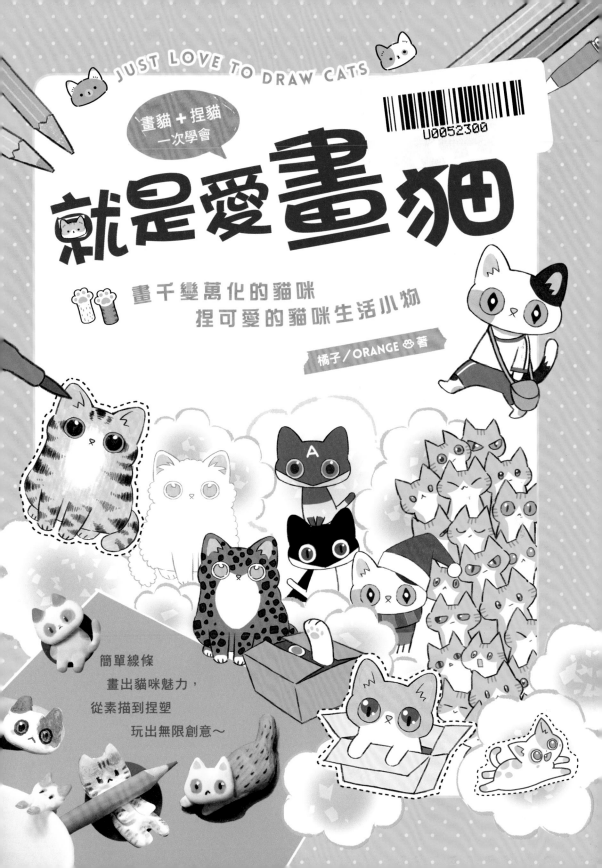

輕鬆創作・抒解壓力

　　我是橘子。身為插畫家以及出過數本漫畫教學作家的我，想必雙手靈敏、什麼都難不倒我吧？是的，我原本也是這麼認為！但是，我挑戰超輕黏土創作時，卻失敗得一塌糊塗！想要將超輕黏土做到立體且表面光滑、毫無瑕疵，真的太難、太難了！

　　想「玩」超輕黏土的你，是不是像我一樣害怕失敗，捏個形狀猶豫不決、反覆在超輕黏土上留下修改痕跡，最後卻做出一個立體但不成形的作品呢？別擔心！《就是愛畫貓》裡完全不做立體，都是半平面的創作，手殘黨的朋友都能輕易上手，並且馬上獲得成就感。

　　如果你不追求完美，跟我一樣是手作手殘黨，又超級喜歡貓，《就是愛畫貓》這本一定超適合你，我們的主旨就是──長相很隨便・動作很隨意。是不是很符合貓主子的樣子呢？（笑）是的，做出來的貓主子即便不完美也一樣呆萌可愛呢！

　　一起來看看橘子提案時的作品吧！是不是看起來很隨便但又很可愛啊？是不是讓你產生了「這樣我也會做」的想法呢？

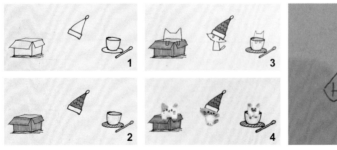

1.用中性筆在白紙上隨意畫出小物件。　2.用彩色筆塗上顏色。　3.用中性筆畫出喵喵位置。
4.在喵喵的位置上，用超輕黏土做出喵喵的樣子，再畫上簡易的五官及顏色。
5.或是將超輕黏土壓在色紙上，背景就變得有顏色了。

在書中，你可以學到如何畫可愛的喵仔；空閒時，準備好白色超輕黏土，就能捏出個Q萌喵喵啦！

製作《就是愛畫貓》的最大目的，就是想讓每個人都能輕鬆創作、抒解壓力。

現在，就讓我們一起來捏一隻貓吧！

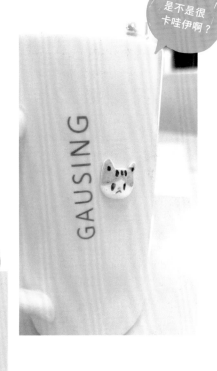

是不是很卡哇伊啊？

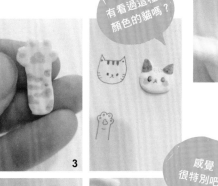

有看過這種顏色的貓嗎？

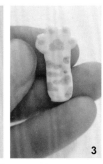

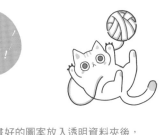

感覺很特別吧！

1.將畫好的圖案放入透明資料夾後，製作超輕黏土喵喵。
2.完成後的模樣。
3.等黏土乾燥後取下。小小的超可愛。
4.可以貼在杯子上。

CONTENTS

PART

進入捏貓的創意世界

PART

Q萌可愛貓主子

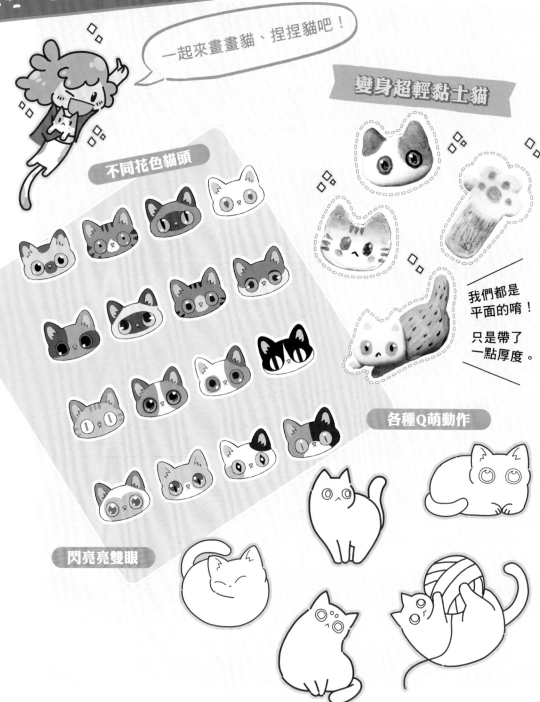

我家可愛的貓主子

一起來畫畫貓、捏捏貓吧！

變身超輕黏土貓

不同花色貓頭

我們都是
平面的唷！

只是帶了
一點厚度。

各種Q萌動作

閃亮亮雙眼

手作Q貓小物　一起來發揮創意，用超輕黏土做出各種可愛的小物件吧！

貓爪貼

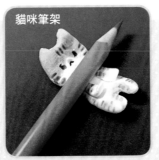

貓咪筆架

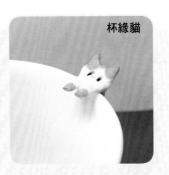

杯緣貓

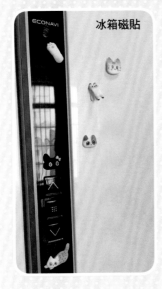

冰箱磁貼

裝飾貼

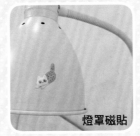

燈罩磁貼

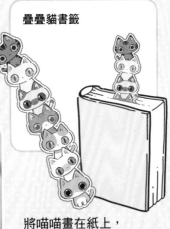

疊疊貓書籤

將喵喵畫在紙上，
再剪下就完成囉！

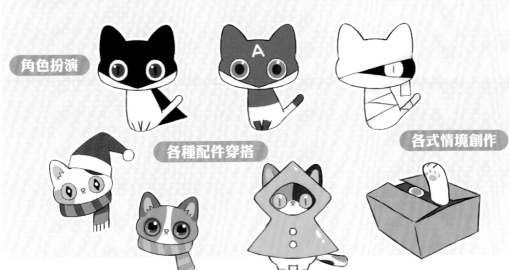

角色扮演

各種配件穿搭

各式情境創作

PART

JUST LOVE TO DRAW CATS

進入捏貓的創意世界

畫千變萬化的貓咪　　捏可愛的貓咪生活小物

需要用到的工具

想要畫出可愛的貓主子，鏟屎官請先準備以下工具唷！

油性奇異筆　準備雙頭的會更好。

粗頭　　　　　　　　　　　　細頭

用於畫輪廓線和塗黑　　　　用於畫細部花紋　　　　也可以畫主線

輪廓　　塗黑　　　　輪廓　紋路　　　輪廓＋紋路

10

軟頭彩色筆

可用於大面積塗色，也能畫出細緻花紋。

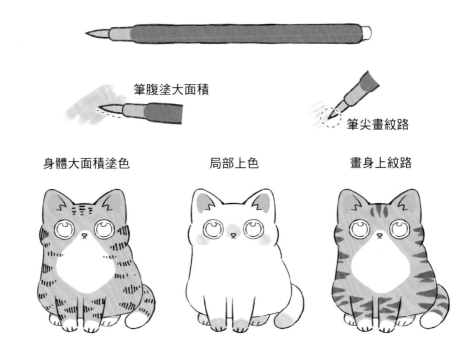

筆腹塗大面積

筆尖畫紋路

身體大面積塗色　　　　局部上色　　　　畫身上紋路

彩色中性筆

顏色豐富。可以只使用中性筆畫喵喵，也可以將它與彩色筆搭配，用來畫紋路或局部點綴。

線條表現

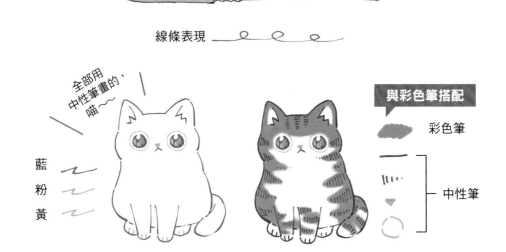

全部用中性筆畫的，喵～

藍
粉
黃

與彩色筆搭配

彩色筆

中性筆

色鉛筆　　顏色多且可疊色，能增加喵星人的豐富度。

線條表現

輪廓：中性筆
身體花色：色鉛筆

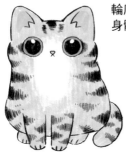

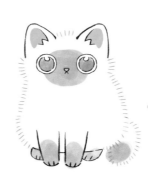

與彩色筆搭配

彩色筆

色鉛筆

疊色效果

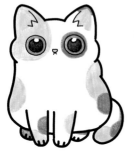

整體使用色鉛筆

輪廓

身體花色

生動的毛流
可以表現出
喵喵的毛髮感。

無法使用在
超輕黏土上。

因為超輕黏土
材質的關係，
色鉛筆無法上色。

光滑

×

12

紙張

身邊常用的白紙都可以。
※如果使用水彩上色，請準備水彩紙或圖畫紙。

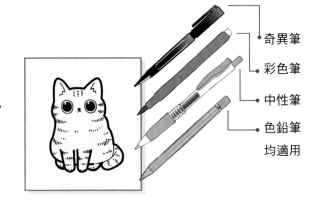

- 奇異筆
- 彩色筆
- 中性筆
- 色鉛筆
均適用

影印紙

可以選磅數高的紙來畫，
例如：80磅。

卡紙

表面光滑，適用於
奇異筆、中性筆和
彩色筆。

※色鉛筆不適用

色紙

用於當作超
輕黏土作品
的背景。

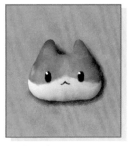

※右圖作品使用白色超輕黏土

水彩紙

各種筆都適用。

※右圖皆使用色鉛筆

紋路粗

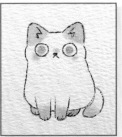

紋路細

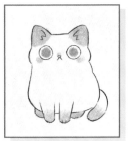

使用細紋路
水彩紙，可
以表現出細
緻的筆觸。

超輕黏土

本書中的創作，只需要使用白色超輕黏土。
※如果想做黑貓，要額外準備黑色超輕黏土喔！

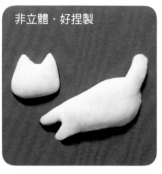

非立體‧好捏製

白色底‧好上色

扁平造型：
輕鬆完成沒壓力

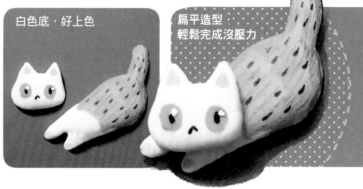

用 超輕黏土 捏出的 小貓腳腳 ，
是不是很 卡哇伊 啊？

依照圖案，在紙上黏上超輕黏土，
可以創作出 各種形態的貓主子 。

即使作品形狀不整齊、歪一邊，
也顯得 可愛 呢！

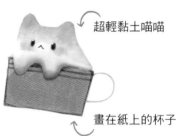

超輕黏土喵喵

畫在紙上的杯子

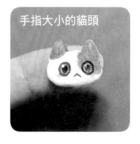

手指大小的貓頭

用量只要一點點

側面帶點厚度

使用彩色筆
或水彩上色。

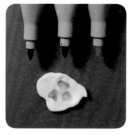

黑色超輕黏土
搭配立可白和
彩色筆，也能
變得多彩。

黏土塑形小幫手　　製作前，還要準備以下工具喔！

透明資料夾

文具行有賣，買一張即可。
注意：一定要透明款。
用途：覆蓋在畫好的圖案上，
方便超輕黏土照著捏出形狀。

利用超輕黏土不會沾黏在表面光滑物體上的特性，乾燥後即可將它從資料夾上取下使用。不過，如果黏在紙上，就會取不下來！

乾了就可以從
資料夾上取下。

塑形工具

硬的明信片、名片也可以。

▲尺

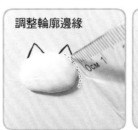

調整輪廓邊緣

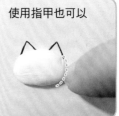

使用指甲也可以

▼牙線棒

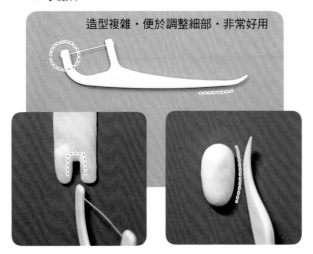

造型複雜，便於調整細部，非常好用

也能使用
超輕黏土
專用工具組。

15

PART

JUST LOVE TO DRAW CATS

Q萌可愛貓主子

畫千變萬化的貓咪　　捏可愛的貓咪生活小物

從頭畫起

依照下面所教的順序畫，不用打草稿也能完成貓主子的頭，省去擦掉鉛筆線的步驟喔！
如果不放心，也可以先用鉛筆練習，等熟練後，就可以隨筆畫出可愛的貓主子啦！

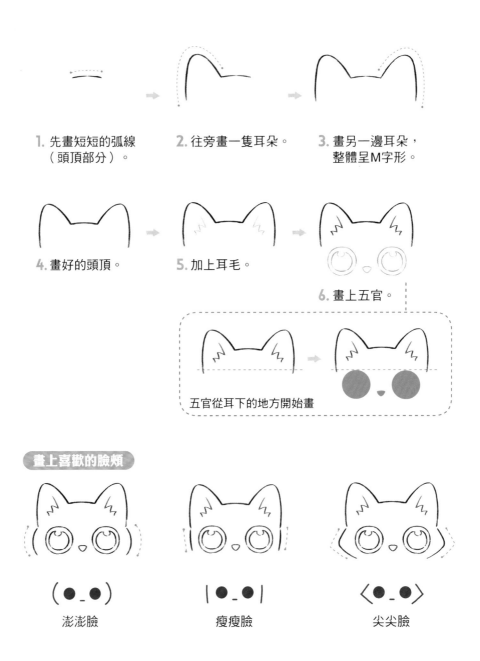

1. 先畫短短的弧線（頭頂部分）。

2. 往旁畫一隻耳朵。

3. 畫另一邊耳朵，整體呈M字形。

4. 畫好的頭頂。

5. 加上耳毛。

6. 畫上五官。

五官從耳下的地方開始畫

畫上喜歡的臉頰

澎澎臉

瘦瘦臉

尖尖臉

畫身體前先畫腳

先決定好腳的動作和位置，再畫身體會更方便。

腳部結構

正常貓

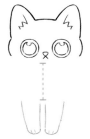

1. 從距離下巴約2/3 頭高的地方，畫出 雙腳。

2. 畫出身體上半部 的線條。

3. 畫出下半部（下面 整個包起來）。

4. 加上後腳、尾巴 就完成了。

幼小貓

腿變短

1. 腳與頭的距離要 拉近。

2. 畫身體上半部 線條。

3. 畫下半部線條， 下面整個包起來。

4. 加上後腳、尾巴， 肥短可愛的喵仔 完成囉！

★先畫腳再畫身體：
優點是：畫不同姿勢時比較簡單。

斜斜的腳

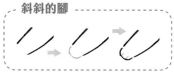

 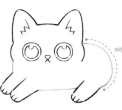 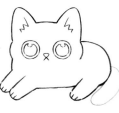

1. 頭的位置 保持不變。

2. 畫上腳。

3. 連上身體的線條。

4. 又完成一個動作了。

為貓主子加顏色

貓主子的輪廓線可以使用奇異筆、中性筆或色鉛筆來完成。本頁使用色鉛筆畫線稿。

1. 先用色鉛筆畫線稿。

2. 將內耳著色,再圈出身上要畫花紋的範圍。

3. 垂直塗色。

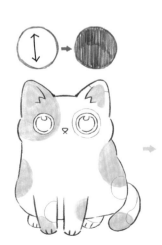

4. 再圈出塗色範圍,並覆蓋上另一種顏色。

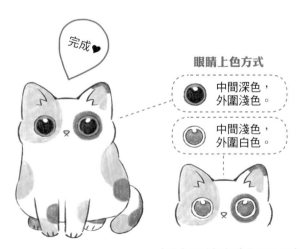

完成 ♥

眼睛上色方式

中間深色,外圍淺色。

中間淺色,外圍白色。

(更多眼睛顏色請見P28-33)

只要改變輪廓線顏色，就能營造出不同感覺的貓主子，看起來更繽紛多彩。

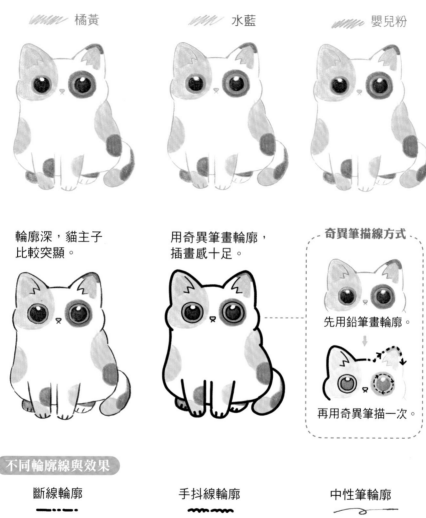

橘黃　　　　　　　水藍　　　　　　　嬰兒粉

輪廓深，貓主子
比較突顯。

用奇異筆畫輪廓，
插畫感十足。

奇異筆描線方式

先用鉛筆畫輪廓。

再用奇異筆描一次。

不同輪廓線與效果

斷線輪廓　　　　　　手抖線輪廓　　　　　　中性筆輪廓

21

只想畫貓咪頭

一起來畫畫不同頭形、五官的貓主子吧！

基本型 詳細作畫順序請見P18

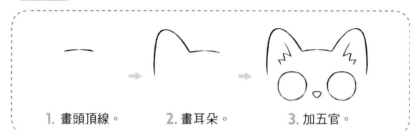

1. 畫頭頂線。　　2. 畫耳朵。　　3. 加五官。

改變臉頰長相轉變

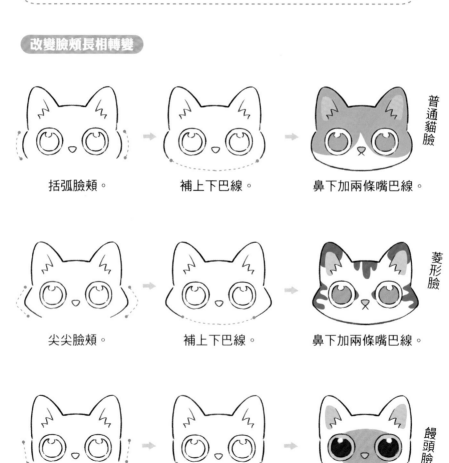

括弧臉頰。　　補上下巴線。　　鼻下加兩條嘴巴線。　　普通貓臉

尖尖臉頰。　　補上下巴線。　　鼻下加兩條嘴巴線。　　菱形臉

直線臉頰。　　補上下巴線。　　也可以不加嘴巴線。　　饅頭臉

五官決定表情

五官位置不同，貓咪的可愛度也不同喔！

標準型 中規中矩，人見人愛。

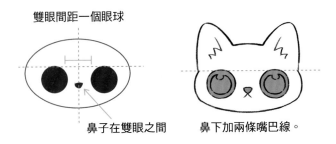

雙眼間距一個眼球

鼻子在雙眼之間　　　　鼻下加兩條嘴巴線。

其他型 五官不管擺放在哪個位置，都有可愛的部分，
現在就請自由調整五官位置，畫出不同個性的貓主子吧！

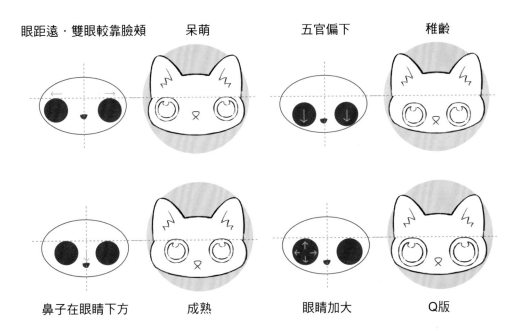

眼距遠．雙眼較靠臉頰　　　呆萌　　　　　五官偏下　　　　稚齡

鼻子在眼睛下方　　　成熟　　　　眼睛加大　　　Q版

幼貓的畫法跟成貓差不多，只要改變一些小地方，就能畫出軟萌的喵仔。

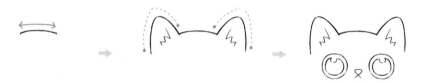

1. 頭頂畫長一點。

2. 耳朵小一點。

3. 加上五官。

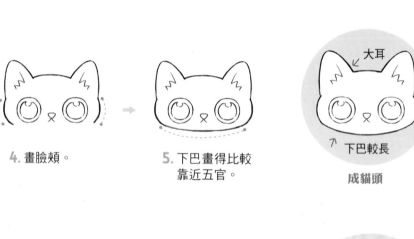

4. 畫臉頰。

5. 下巴畫得比較靠近五官。

大耳

下巴較長

成貓頭

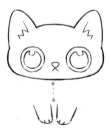

6. 腳的部分畫小短腿，並且靠近下巴。

7. 連接身體。

8. 加上小尾巴，再塗上顏色就完成囉！

貓耳朵造型變化

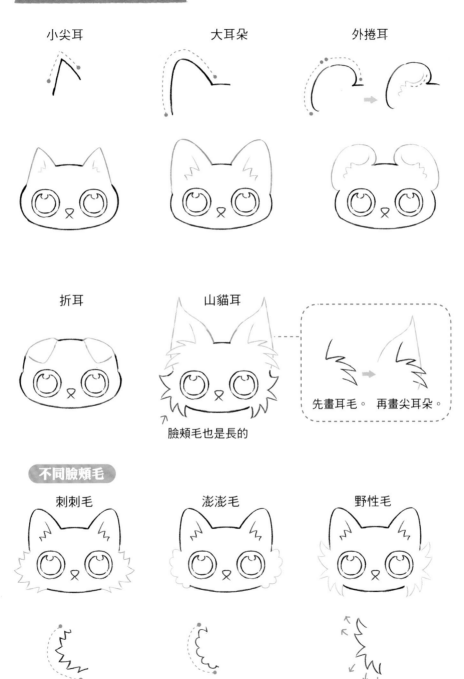

小尖耳

大耳朵

外捲耳

折耳

山貓耳

先畫耳毛。　再畫尖耳朵。

↑
臉頰毛也是長的

不同臉頰毛

刺刺毛

澎澎毛

野性毛

蓬軟毛髮這樣畫

畫法不同，貓主子毛茸茸的毛髮，
呈現出的感覺也不一樣喔！

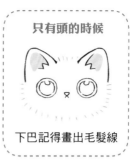

只有頭的時候

下巴記得畫出毛髮線

 原始貓

1. 只畫耳朵、五官和腳。

2. 如圖，使用短線畫出全身的毛；下巴省略不畫。

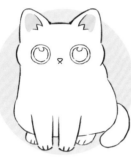

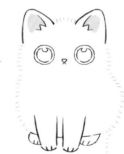

 泡泡臉

 長毛臉

身體毛髮表現

 短毛　多段

 長毛　少段

耳朵

耳毛

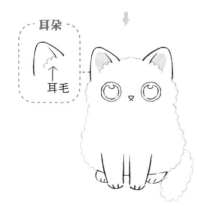

短

短

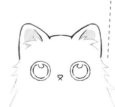

長

長

簡化版貓主子

使用奇異筆畫會更可愛喔！簡化版的貓主子，
簡單好畫又Q萌，一定要嘗試畫畫看喔！

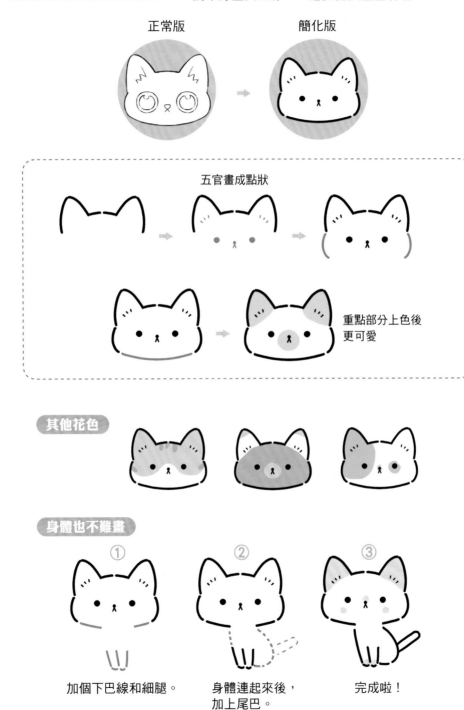

正常版　　　　　　簡化版

五官畫成點狀

重點部分上色後
更可愛

其他花色

身體也不難畫

① ② ③

加個下巴線和細腿。　身體連起來後，　　完成啦！
　　　　　　　　　　加上尾巴。

閃亮亮雙眼這樣畫

貓主子的眼睛可複雜可簡單，
你可以依照自己的需求做變化唷！

基本著色

瞳孔

1. 先畫眼眶。
 顏色不限，
 黑色也可以。

2. 畫光點。

3. 選一個顏色，
 將光點外的眼
 球區域全塗滿
 （這裡使用彩
 色筆塗色）。

4. 用色鉛筆畫出瞳孔。

變化瞳孔顏色・展現不同個性

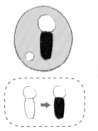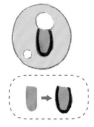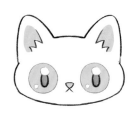

用同色系但較深的顏色，
在瞳孔外圍加一圈線條。

用不同的顏色，在瞳孔
外圍加一圈線條。

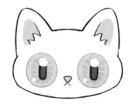

加上往外發散
的線條花紋。

眼睛上色示範

顏色・瞳孔・可愛度

單色

雙色

細瞳孔

圓瞳孔

簡易可愛　　　　多了層次感　　　　一般貓咪的眼睛　　　加強可愛度

★彩色筆塗雙色時必須注意：
彩色筆容易暈染，顏色交疊處會出現深色線條，這是無法避免的現象，所以畫的時候記得不要交疊太多。

先畫一種顏色。　　空白處再畫
　　　　　　　　　另一種顏色。

兩色重疊時，交會處
會出現深色的線條。

各式筆與瞳孔

彩色筆

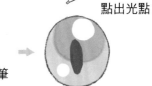

最後用立可白
點出光點

色鉛筆

中性筆

貓主人的特殊眼神，可以靠不同眼形塑造喔！

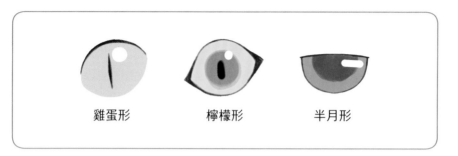

雞蛋形　　　　檸檬形　　　　半月形

雞蛋形

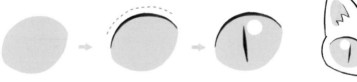

1. 不需要畫線條，
 直接用顏色畫出
 一個雞蛋的樣子。

2. 用細筆畫出
 上眼線。

3. 加上細瞳孔。

完成

檸檬形

1. 畫出像檸檬的
 外框線。

2. 畫虹膜顏色。

完成

三角眼線

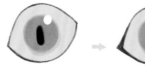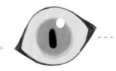

3. 瞳孔畫好後
 加上光點。

4. 眼角部分做加強。

30

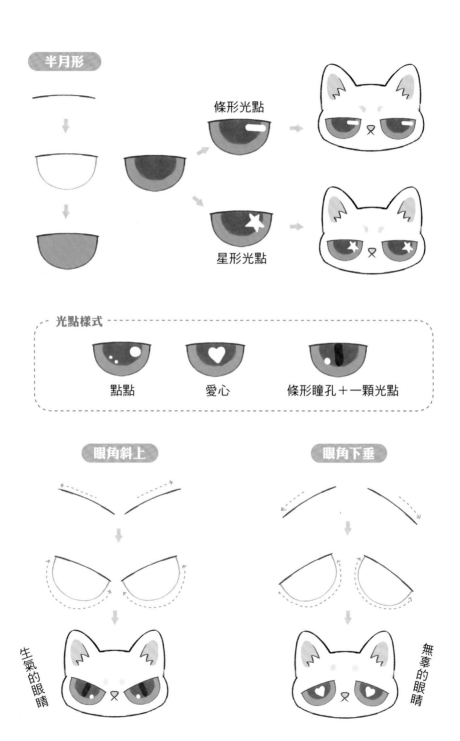

半月形

條形光點

星形光點

光點樣式

點點　　　　愛心　　　條形瞳孔＋一顆光點

眼角斜上　　　　　　　眼角下垂

生氣的眼睛　　　　　　　　　　　無辜的眼睛

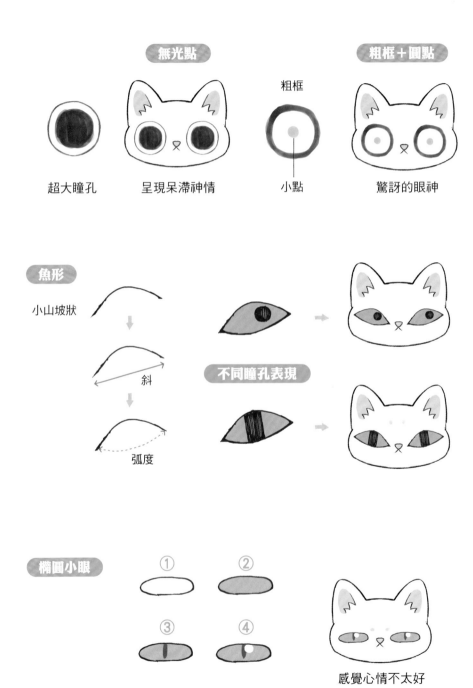

無光點

超大瞳孔　　呈現呆滯神情

粗框＋圓點

粗框

小點

驚訝的眼神

魚形

小山坡狀

斜

弧度

不同瞳孔表現

橢圓小眼

① ② ③ ④

感覺心情不太好

眼睛配色技巧

色鉛筆疊色　用同一色系的深、淺色，搭配畫出深邃雙眼。

1. 上色時，先用淺色畫滿橫向線條。

2. 紅圈處疊上一層深色。

3. 紅圈處再用剛剛的深色用力塗一次。

完成漸層色雙眼。

瞳孔
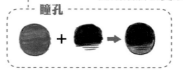

多款眼睛配色

底色　瞳孔色

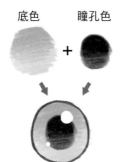

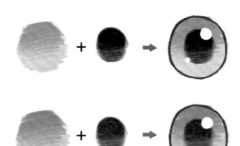

彩色筆上色順序

瞳孔部分由雙色構成

 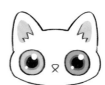

彩色筆畫虎斑紋

整隻貓咪使用彩色筆上色。

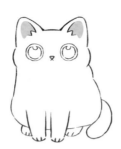

1. 先畫好一隻喵喵，並將耳朵和鼻子上色。

2. 將身體上色。

3. 加額頭上的紋路。

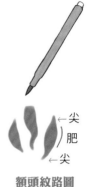

←尖
肥
←尖

額頭紋路圖

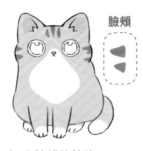

臉頰

4. 畫臉頰的紋路。

身體三角紋路

5. 畫身體的紋路。

腳紋路

紋路交錯

○紋路交錯　╳沒交錯

尾巴三角紋路

6. 畫尾巴紋路。

顏色搭配

7. 幫眼睛上色。

身體紋路也可以用短線條表現，這樣虎斑感會更強烈喔。

色鉛筆畫虎斑紋

整隻貓咪使用色鉛筆上色。

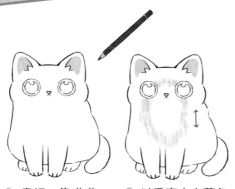

身體毛色分段塗

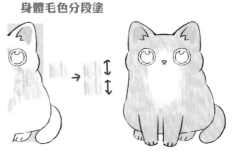

1. 畫好一隻喵喵，並將耳朵和鼻子上色。

2. 以垂直方向著色。

3. 垂直畫，毛色會更整齊。

虎斑紋路樣式

三角狀

菱形狀

完成 ♥

4. 畫上虎斑紋路。

5. 將眼睛上色。

彩色筆底色＋色鉛筆紋路 使用彩色筆畫底色，能縮短塗色時間；搭配色鉛筆畫紋路，可以呈現另一種效果。

1. 先標示出彩色筆不會塗到的範圍。

2. 將需要彩色筆塗色的部分塗滿。

3. 用色鉛筆畫上紋路。

35

毛茸茸的貓這樣畫

色鉛筆畫毛髮

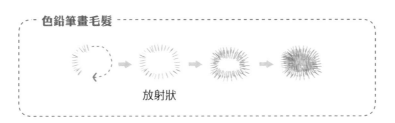

放射狀

毛毛範圍

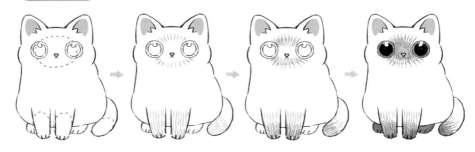

彩色筆畫毛髮

臉

腳

顏色往上疊

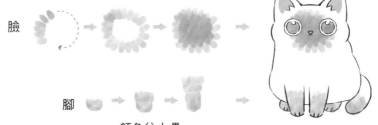

用色塊表現毛髮

都很可愛

用線條表現
毛茸茸的感覺

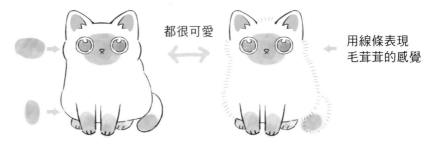

長毛貓上色技巧

長毛貓繪製順序

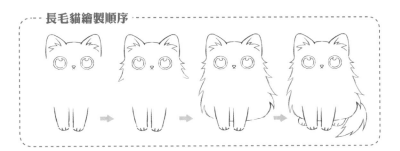

幫長毛貓上色

先垂直畫
身體毛髮

中間再
填上顏色

1. 耳朵、鼻子上色後，決定好頭部上色範圍。

2. 將顏色塗滿。

3. 身體加上另一種顏色後，將眼睛上色。

用色塊表現毛色

1. 淺色先畫。

2. 疊上深色。

色鉛筆疊色技巧

1. 淺色先畫。

2. 疊上深色。

淺色色鉛筆畫毛髮

短直線

分段畫出身體毛髮

1. 輪廓、毛色使用接近的顏色。

2. 用短直線畫出毛毛感。

 華麗豹紋

 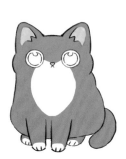

優雅豹紋

童趣配色　不受約束的發揮創意，為你的貓主子塗上獨一無二的花色吧！

發現了嗎？除了花紋，眼睛也有各種樣式變化唷！

白貓著色的重點在眼睛，不妨嘗試不同顏色的搭配，讓喵喵更有魅力吧！

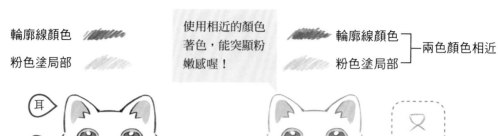

輪廓線顏色

粉色塗局部

使用相近的顏色著色，能突顯粉嫩感喔！

輪廓線顏色
粉色塗局部 } 兩色顏色相近

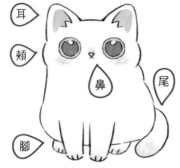

耳

頰

鼻

尾

腳

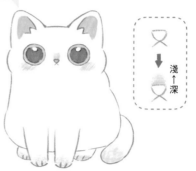

淺↑深

豐富多采的眼睛配色

眼睛配色

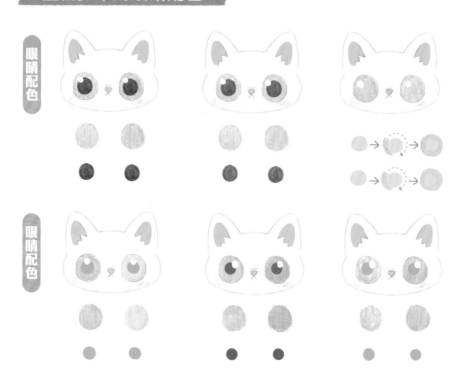

眼睛配色

黑貓上色訣竅

建議使用奇異筆來塗黑色。

畫好輪廓後,
開始塗上黑色。

簡易款

只留眼睛,其他塗黑。

活潑款

除了耳朵、眼睛和
鼻子,其他塗黑。

三角耳

鼻

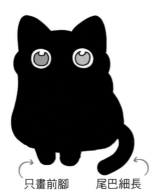

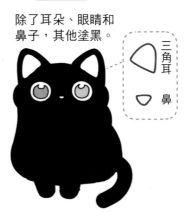

只畫前腳　　尾巴細長

變化眼睛,創造出不同個性黑貓

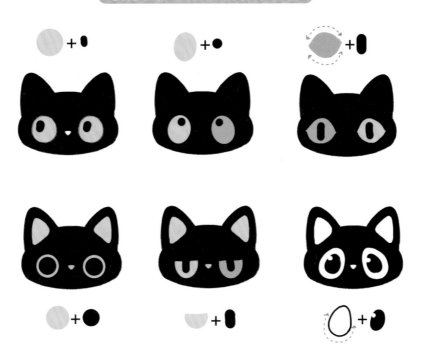

可愛貓爪爪

以下介紹張爪和收爪的貓腳。

張爪

1. 畫兩個半圓。

2. 再畫兩個括弧。

3. 加上腕部。

4. 最後加上肉墊。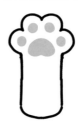

倒扁圓愛心

收爪

1. 畫兩個比較平的半圓。

2. 再畫兩個瘦長的括弧。

3. 加上腕部。

4. 最後加上肉墊。

加貓爪

倒心形肉墊

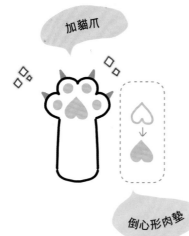

彩色貓爪

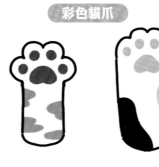

貓爪大集合

 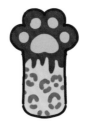

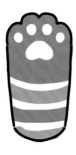 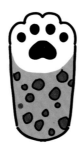 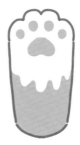 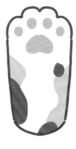

平面貓爪

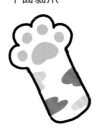

變身可愛立體貓爪

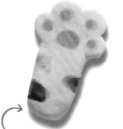

這是超輕黏土

喵～

下一頁就教你
怎麼製作喔！

PART

JUST LOVE TO DRAW CATS

捏一隻貓

畫千變萬化的貓咪 　　 捏可愛的貓咪生活小物

材料與工具

畫好的圖案

透明資料夾

超輕黏土・
有蓋的盒子
（製作時預防乾燥）

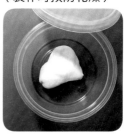

方法1　先在紙上畫上喜歡的貓主子，放入資料夾後開始捏貓。

透明資料夾

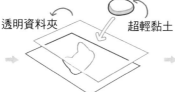

超輕黏土

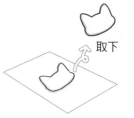

取下

1. 畫一個沒有五官的
貓咪頭。

2. 畫好的貓咪頭放入
資料夾。

3. 以超輕黏土捏塑貓咪頭。
完成塑形後取下。

▶實際照片展示

畫稿放入資料夾

成品側面略有厚度

▲實體模樣

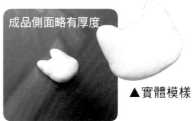

方法2

可以將書中的頁面夾入透明資料夾，再製作貓主子。

或是將透明資料夾剪裁
成小片，用紙膠帶固定
在書上使用喔！

透明資料夾

超輕黏土

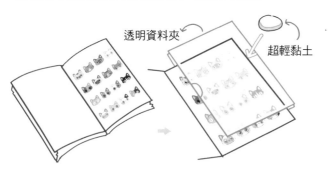

step by step捏出貓主子

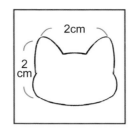

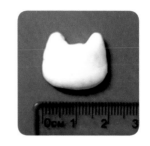

貓頭的大小約2cm以上（太小雖然可愛，但不容易製作）。

1. 準備好圖案。

2. 放入資料夾內。

or

或是將裁剪出的小片透明片，用紙膠帶固定在紙上使用。

3. 準備一小坨白色超輕黏土。

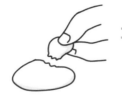

份量拿捏簡單，拿多了可以放回去，少了再加上去就好。

▼實際照片展示

★份量約臉部大小。

4. 用指腹壓平超輕黏土，讓超輕黏土覆蓋住臉部範圍。

47

捏出貓臉

1. 將畫好的喵喵頭放進透明資料夾內。

2. 資料夾上放上一小塊超輕黏土。

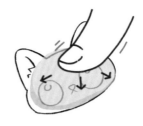

3. 用指腹壓平超輕黏土，讓它覆蓋臉部範圍。

4. 臉部被超輕黏土蓋住的樣子如上圖。

超輕黏土不小心蓋超過範圍怎麼辦？

用手指往內推就可以囉！

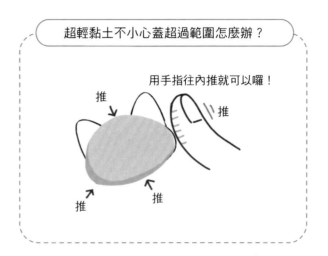

調整輪廓 只要圍繞著輪廓向內推就行了。

●用指甲

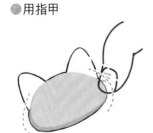

●用牙線棒

●用硬的紙片或尺

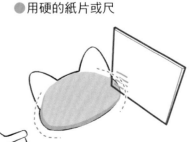

捏出耳朵

方法1 直接將部分超輕黏土從臉部往耳朵推，不過這樣耳朵會比較薄一些。

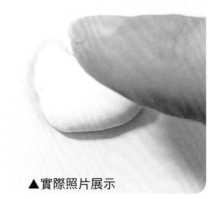

▲實際照片展示

方法2 另外取一些超輕黏土來製作耳朵。

捏好形狀覆蓋

 → →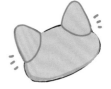

1. 取兩小坨超輕黏土。

2. 分別搓成長條狀。

3. 如圖，捏成三角形。

4. 直接壓蓋在耳朵位置。

覆蓋後再塑形

 → →

1. 取兩小坨符合耳朵範圍的超輕黏土。

2. 對準位置壓上去（形狀走樣沒關係）。

3. 用牙線棒修整出耳朵形狀。

黏壓上耳朵的超輕黏土後，
與頭部間會有接痕。

直接用手指抹平就行了。

加點水持續抹平，
能完全消除痕跡喔！

實作照片 注意！必須在耳朵壓上去後馬上抹平。超輕黏土乾了就無法抹平了喔！

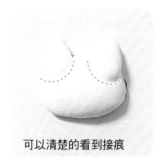

可以清楚的看到接痕

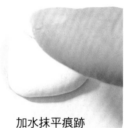

加水抹平痕跡

調整形狀

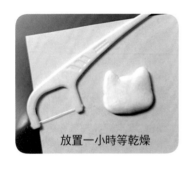

放置一小時等乾燥

或是使用吹風機吹背面，
加速水分蒸發。

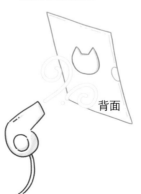

背面

約一分鐘左右，
就能輕易取下囉！

超輕黏土喵喵上色技巧

適用筆種

✓ 彩色筆　　　　　　✓ 中性筆　　　　　　✗ 無法使用色鉛筆

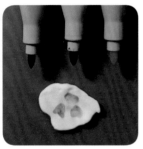

1. 先捏一片超輕黏土試色。

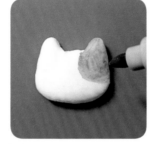

2. 確定使用顏色後，直接上色。

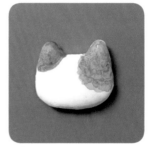

3. 先上完耳朵顏色。

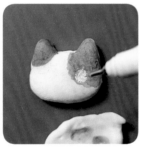

4. 用立可白畫出白色眼睛。

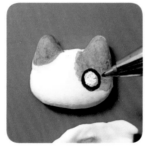

5. 用中性筆畫眼眶。

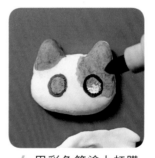

6. 用彩色筆塗上虹膜顏色。

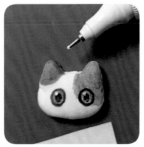

7. 用中性筆加瞳孔；立可白加光點。

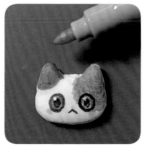

8. 加上鼻子、臉頰顏色和嘴巴。

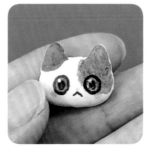

9. 小小的喵喵頭就完成了。

超輕黏土vs.平面圖案

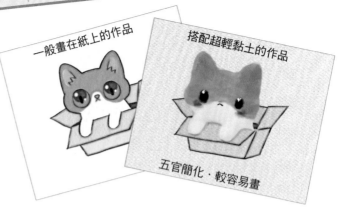

一般畫在紙上的作品

搭配超輕黏土的作品

五官簡化·較容易畫

超輕黏土含有水分及黏性,壓在紙上後,會黏住紙張,無法取下,因此可以搭配平面圖案,創作半立體作品喔!

1. 取一張紙(材質、顏色不限,可選用有顏色、花紋的紙來創作)。

中性筆

色鉛筆

2. 在紙上畫上圖案。

· 畫出喵喵輪廓和箱子外框。
· 圖案畫法請見P100。

3. 將喵喵以外的部分上色。

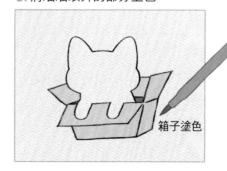

箱子塗色

· 筆沒限制,只要能上色的筆都可以。

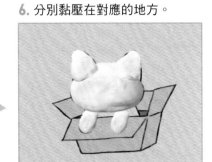

4. 準備超輕黏土。

5. 如圖,將超輕黏土分成以下幾個部分。

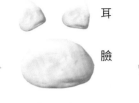

耳

臉

腳

6. 分別黏壓在對應的地方。

7. 超輕黏土間的接痕,
用手指加水抹平。

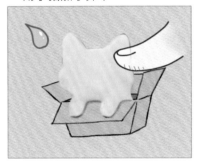

8. 等表面水分乾燥後上色。

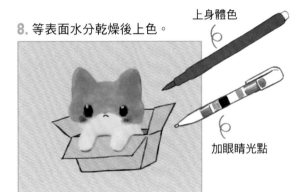

上身體色

加眼睛光點

其他可愛作品

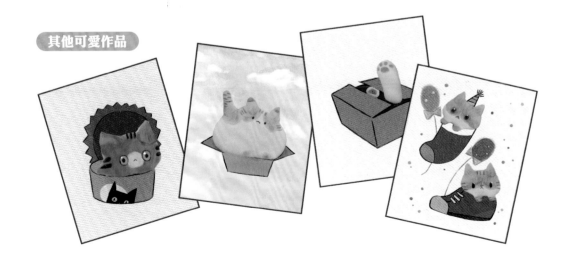

用水彩畫出柔和顏色

使用一般水彩工具就可以了。

1. 準備一個已完成的乾燥喵喵頭（正反面都可以使用）。

2. 在要上色區域先塗上水。

3. 將筆沾上顏料。

4. 先在一小塊超輕黏土上試色。

5. 確定後，在要塗的區域，淡淡的塗上一層顏色。

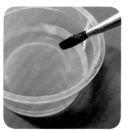

6. 洗掉顏料。

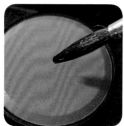

7. 沾另外一色。

8. 趁水未乾前，做渲染漸層。

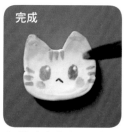

完成

9. 等底色乾後，畫上主要細節，再加上其他部分的顏色和細節。

手繪感十足

筆觸很有風味 ↷

軟萌萌黑貓

建議使用黑色超輕黏土
（使用白色超輕黏土，捏好後塗黑也可以）。

1. 將圖放入透明資料夾內。

耳

臉

2. 準備好臉部和耳朵所需要的黑色超輕黏土。

3. 將臉部和耳朵的超輕黏土結合，再抹平接痕。

4. 用立可白畫眼球。

5. 白色眼球中間上色當作瞳孔（用彩色筆、中性筆都可以）。

6. 依自己的設計再加上其他細節。

★可用立可白畫飾品。

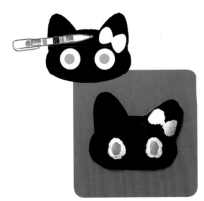

★立可白畫過的部分都可再著色。

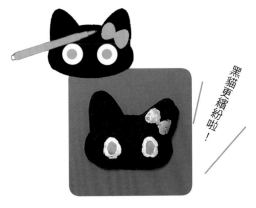

黑貓更繽紛啦！

解決不平滑表面

完成塑形的超輕黏土，由於反覆的壓整，容易產生不平整的表面。

表面凹凸不平

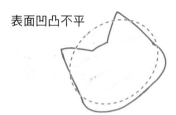

接痕

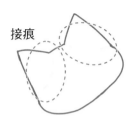

解決妙方

指腹沾水塗抹超輕黏土後，再來回摩擦表面。

由於水會稍微溶解超輕黏土，來回抹平幾次後，便會使表面恢復平整。

抹的時間過長時，超輕黏土表面會變黏黏的，這是正常現象。等到乾燥後，黏膩感就會消除囉！

抹平前

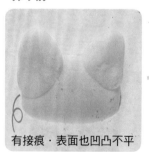

有接痕，表面也凹凸不平

加水抹平後

可以使用牙線棒調整輪廓

★表面水分蒸發、乾燥後，才能上色唷！

完全乾燥很重要

上完色後，建議擺放一天，等超輕黏土內部完全乾燥，它才能定型。

捏製喵喵頭的超輕黏土用量少，基本上捏完後馬上就可以上色。

如果有用水抹平表面時，一定要等表面乾燥才能上色喔！

保存方式 製作好的作品，可以放置在密封的容器裡面。

夾鍊袋

盒子

復原方式

★用剩的超輕黏土一定要密封好，避免因水分蒸發而變硬無法使用。

如果超輕黏土稍微變硬，可以加水反覆揉捏，便能恢復柔軟。不過，完全變硬的超輕黏土則不適用。

◀封緊

水

軟中帶硬的超輕黏土

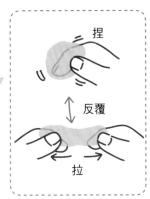

捏

反覆

拉

捏出可愛貓爪爪

張爪子

收爪子

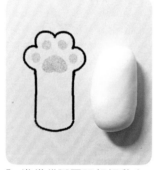

1. 準備貓腳圖跟超輕黏土。

2. 將超輕黏土分別捏出四個圓形腳趾和腕部。

3. 將步驟2的超輕黏土合體。

4. 加水抹平表面。

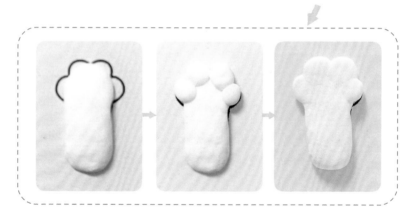

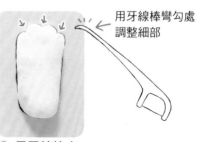

用牙線棒彎勾處調整細部

1. 將超輕黏土填滿整個小貓腳。

2. 用牙線棒尖端刮出腳趾的形狀。

貓爪上色與配色

水彩、彩色筆、中性筆
都可以用來上色喔！

上色順序 （此處使用彩色筆）

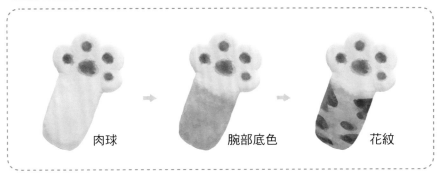

肉球　　→　　腕部底色　　→　　花紋

配色參考

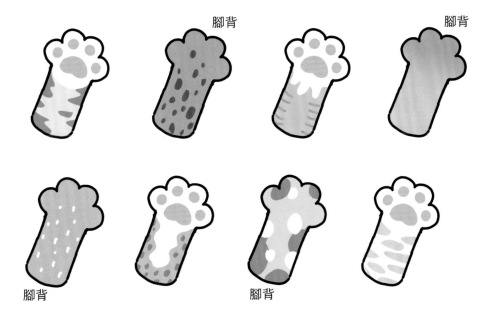

腳背　　　　　　　　　腳背

腳背　　　　　腳背

貓咪小物這樣用

貓咪頭　　　　　貓爪爪

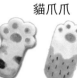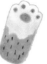

裝飾・杯子分類

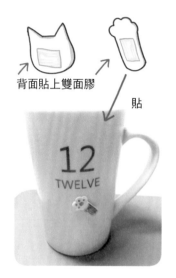

背面貼上雙面膠

貼

一樣的杯子放在一起時很容易拿錯，可以貼上不同喵喵作品來分辨。

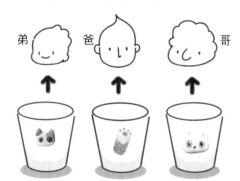

弟　　爸　　哥

貓主子作品收藏本

貼了雙面膠的超輕黏土作品，功能跟貼紙一樣。如果是貼在光滑表面，可以重複黏貼使用。因此建議保存在光滑的資料夾中，才能想用時隨時取用。

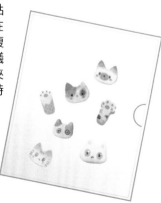

也能用「貼紙專用」的本子來收藏。集成一本貓主子超輕黏土作品集，又療癒又滿有成就感的呢！

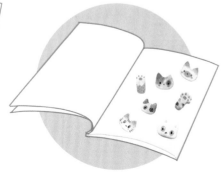

貓主子妙用磁貼

小磁鐵可以在文具行購買。
跟貼雙面膠一樣,黏貼在作品背面就行了。

磁鐵

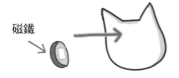

貼在適當的位置

可以將黏了磁鐵的作品,吸附在任何鐵製品上。
黏了雙面膠的作品雖然沒限制,能隨意貼,
但要注意:貼久了會不易取下,而且容易有殘膠。

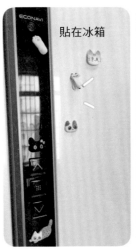

貼在冰箱

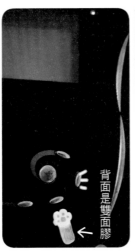

背面是雙面膠

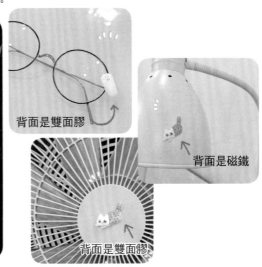

背面是雙面膠

背面是磁鐵

背面是雙面膠

★做成長條狀可以當書作籤

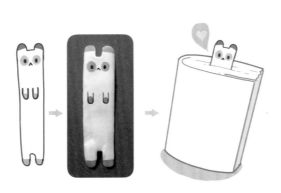

★用來裝飾相框

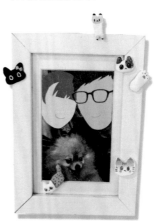

療癒系杯緣貓

小小的貓咪杯緣子，實在太可愛了！
不過使用時要注意：為了飲用的安全，不要讓
黏土屑掉進杯子，或是讓黏土碰到杯內的水喔！

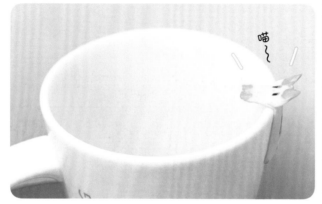

喵～

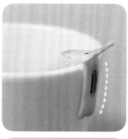

會不會掉下去？

喵～～

要在透明資料夾上製作

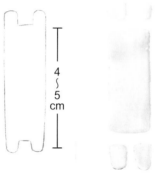

4～5cm

1. 先畫出4-5cm的長條身體。

2. 將超輕黏土捏出身體物件。

3. 將身體圖放進透明資料夾後，再將長條超輕黏土覆蓋其上。

4. 再壓上四隻小貓腳，並抹平接痕。

短

長

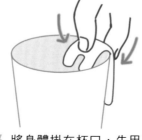

5. 等身體半乾後，從資料夾上取下。

6. 將身體掛在杯口，先用手將它固定成想要彎曲的形狀，再將手放開。

7. 接著，捏一個配合身體大小的貓頭。

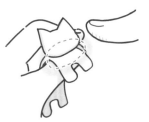

組合身體與貓頭

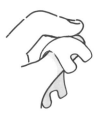

1. 杯口的貓咪身體變硬後，將它放在拇指上。

2. 放上做好但還沒變硬的貓頭。

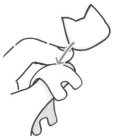

3. 用指腹抹平接痕。

▼實際模樣

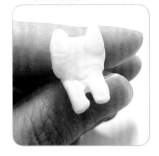

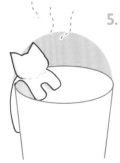

5. 將杯緣貓放回杯口，掛約半天，等完全乾燥後，形狀才能固定。

4. 組合好的杯緣貓。

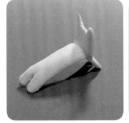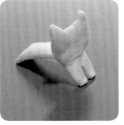

完成 ✦

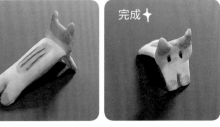

6. 完全乾燥後的杯緣貓，形狀已經固定，不會變形了。

7. 為貓咪身體上色。

8. 再畫上簡易貓臉。

注意尺寸
請視杯緣貓身體彎曲的程度，架在差不多寬度的物品或手指上，如果硬要架在較粗的手指或物品上，喵喵身體會斷掉！

帶我回家，喵～～

一堆喵喵架在手指上超可愛！

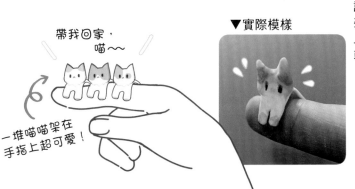

▼實際模樣

躺躺貓筆架

努力撐起筆的模樣，太惹人憐愛了。

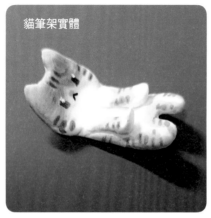

貓筆架實體

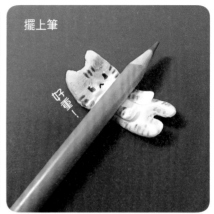

擺上筆

加油！

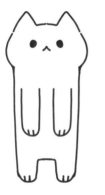

1. 先在紙上畫上喵喵圖。

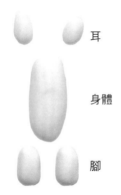

耳

身體

腳

2. 將超輕黏土捏出以下各部位。

3. 將圖片放入透明資料夾。

4. 如圖，確認身體超輕黏土長度後，將它放好在資料夾上。

5. 同時壓出頭與身體。

6. 壓上小耳朵。

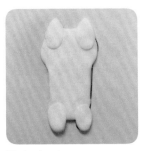

7. 加上腳。

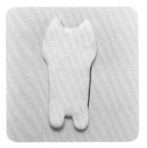

8. 加水抹平表面並修整外型。

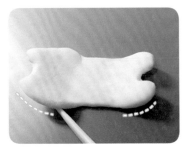

9. 將頭、腳向上彎折（不折也可以）。

10. 另外準備兩坨做前腳的超輕黏土，並將它們搓長。

11. 將步驟10搓長的超輕黏土接到身體上，再加水抹平表面。

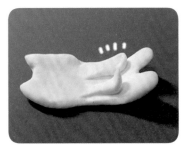

12. 靜置，等候乾燥。

13. 將喵喵超輕黏土上色。

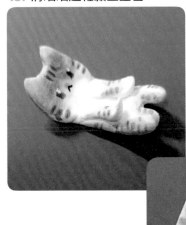

14. 小小的肉球也別忘了畫（建議使用中性筆）。

15. 躺躺貓筆架就完成了。

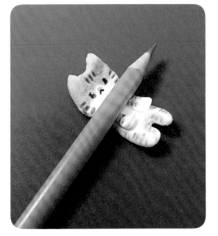

趴趴貓筆架　　　有躺著的，當然就有趴著的貓筆架啦！

1. 將超輕黏土捏出以下各部件。

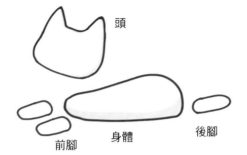

頭

前腳　　身體　　後腳

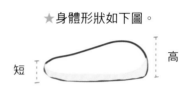

★身體形狀如下圖。

短　　高

2. 將身體與腳腳銜接。

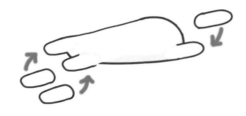

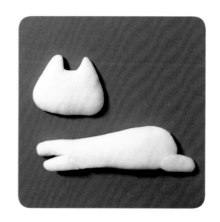

3. 在貓頭後面塗抹水。　　**4.** 用手反覆塗抹出黏度。

6. 乾燥後上色就完成了。

5. 將貓頭直接黏貼在身體上。

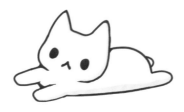

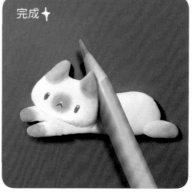

完成✦

扁平貓置物盤

大小可依自己的需求決定喔！

1. 如圖,用超輕黏土壓出一個不倒翁的形狀。

寬

2. 加上耳朵和尾巴。

3. 加水抹平表面並修整輪廓（正面實際模樣如圖）。

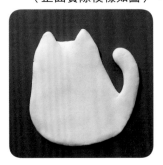

4. 等超輕黏土乾燥後翻到背面。

翻

背面

5. 背面自然形成凹槽,剛好可以用來放小物件。

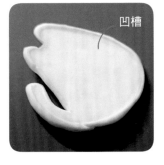

凹槽

6. 將貓咪上色就完成了。

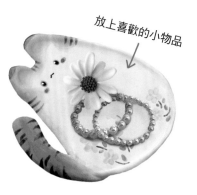

放上喜歡的小物品

大字形貓咪置物盤

製作順序同扁平貓置物盤。

▼實際完成模樣

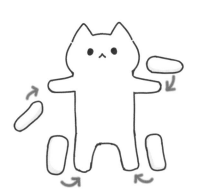

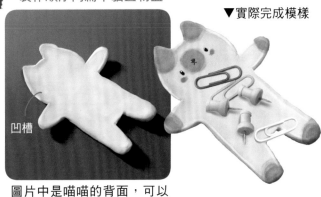

凹槽

圖片中是喵喵的背面,可以看到明顯的凹槽。

捏雙層結構喵喵

這種作法，適用於製作「全身」的貓主子。由於貓頭是另外黏貼上去的，可以隨意決定擺放的角度唷！

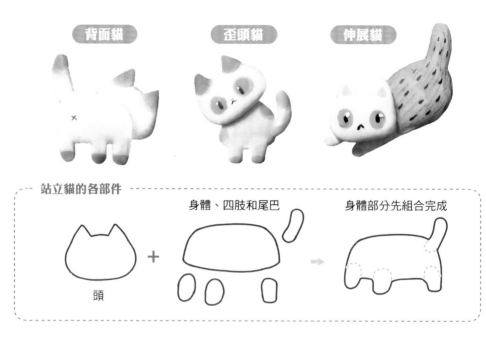

背面貓　　歪頭貓　　伸展貓

站立貓的各部件

頭　　＋　　身體、四肢和尾巴　　→　　身體部分先組合完成

▼實際模樣

塗上喜歡的顏色和花紋

頭的背面貼上雙面膠

貼到身體上

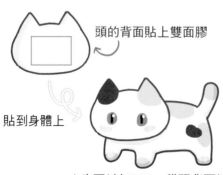

站立貓　　完成 ✦

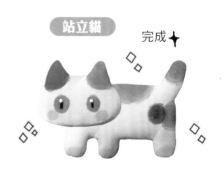

★也可以如P66，貓頭背面塗水抹到黏稠後，貼在身體上。

捏更多喵喵動作

· 請先在紙上畫出這些動作的線條，套入透明資料夾後再製作唷！

· 或是將透明片放在本頁上，固定好後使用。

超輕黏土部件

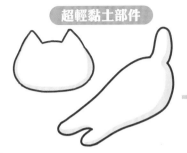

超輕黏土部件

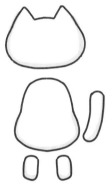

A. 頭擺正的模樣。

B. 頭歪一邊的樣子。

身體在上，頭在下。

超輕黏土部件

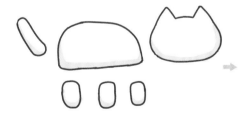

做成喵喵的背影。

超輕黏土部件

 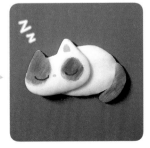

PART

JUST LOVE TO DRAW CATS

貓主子的情緒與姿態

畫千變萬化的貓咪　🐈　捏可愛的貓咪生活小物

喵喵的喜怒哀樂

一般表情的喵喵

眼睛與表情

只要改變眼睛的形狀和角度，喵喵的表情隨你控制喔！

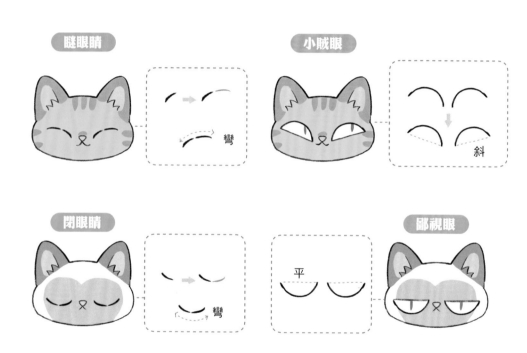

瞇眼睛

彎

小賊眼

斜

閉眼睛

彎

平

鄙視眼

悲哀八字眼

斜

加上眼淚的方式

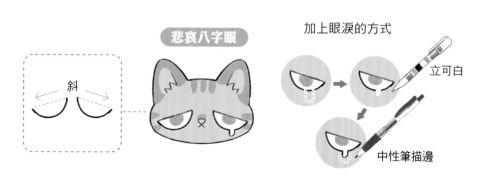

立可白

中性筆描邊

驚訝與生氣的表情

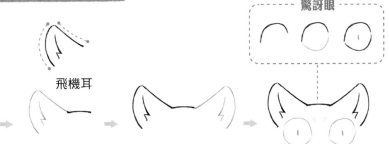

頭頂線　　　　　飛機耳

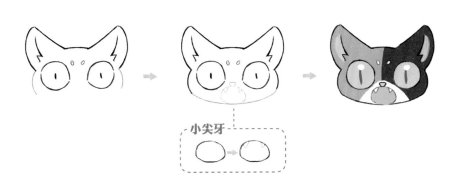

小尖牙

驚呆狀

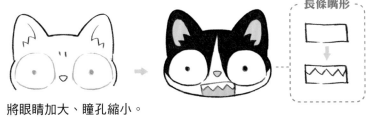

長條嘴形

將眼睛加大、瞳孔縮小。

生氣臉

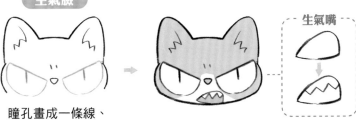

生氣嘴

瞳孔畫成一條線、
眉心加兩條線。

 涙眼 　　畫不規則眼框。　　畫瞳孔。　　填滿亂亂的　　加光點。
　　　　　　　　　　　　　　　　　　　　　　　　　線條。

感動
～

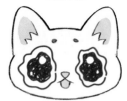 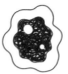

 圓形淚眼　　表現出期待的眼神。　　　　　　閃閃淚光

如圖畫眼眶
（中間要有
斷線）。　　　　加許多大、
　　　　　　　　小光點。

加上小瞳孔
又是不同感覺

 受打擊

 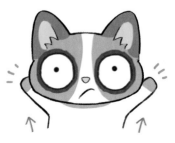

驚訝嘴　　　　畫眼眶；　　外加一圈
　　　　　　　眼睛空白。　　其他顏色。

加上身體動作

74

眼睛形狀

橢圓眼

白眼貓

無言貓

奸笑貓

線條眼

往中間集中

斜上

垂眼

圓形眼

呆滯

無奈

閃光

愛心

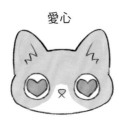

火焰（憤怒）

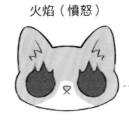

火焰眼畫法

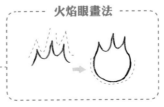

生動的貓咪POSE

貓主子的動作，不管是發懶、生氣、凝望……每一個看起來都超萌的啦！
現在，就請你拿起筆，跟著圖中的步驟一起畫吧！
直接畫就可以，不需要畫草稿喔！

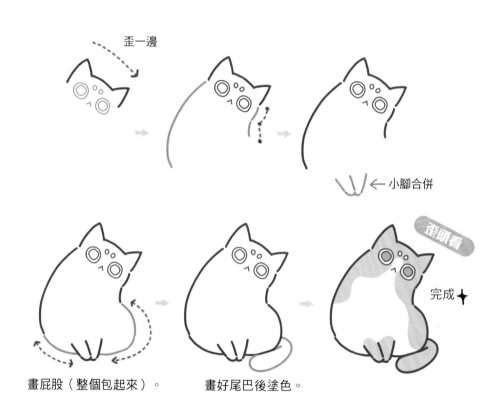

歪一邊

小腳合併 ←

歪頭看

完成 ✦

畫屁股（整個包起來）。　　畫好尾巴後塗色。

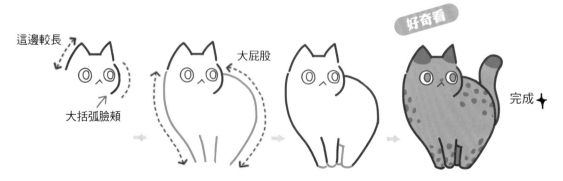

這邊較長

大括弧臉頰

大屁股

好奇看

完成 ✦

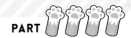

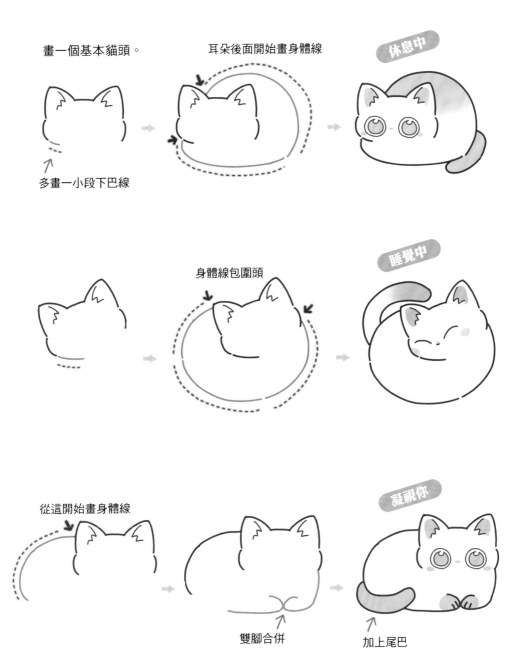

畫一個基本貓頭。

耳朵後面開始畫身體線

休息中

↑
多畫一小段下巴線

睡覺中

身體線包圍頭

從這開始畫身體線

凝視你

↑
雙腳合併

↑
加上尾巴

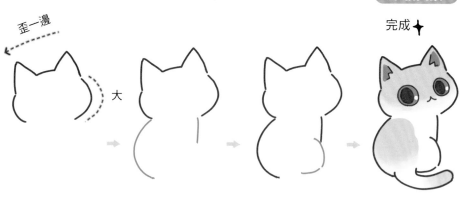

歪一邊

大

完成 ✦

小貓回頭

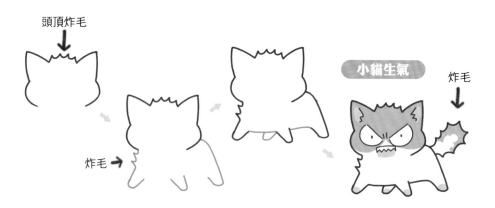

頭頂炸毛

炸毛 →

小貓生氣

炸毛

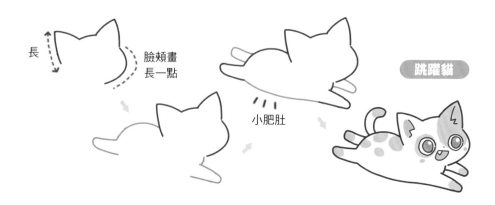

長

臉頰畫長一點

小肥肚

跳躍貓

貓咪抱物品

頭畫好後，畫背部。

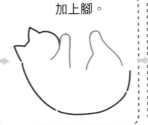

加上腳。

抱一顆球狀物。

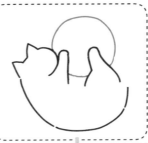

畫裡面腳。

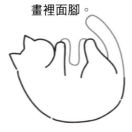

多畫幾條線，
就變成毛線球。

完成

★也可以換成抱其他東西

喵仔玩毛線　　愛伸出貓爪

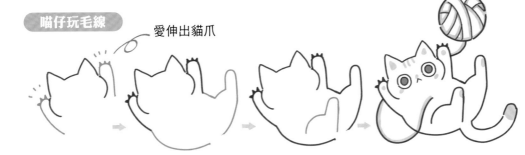

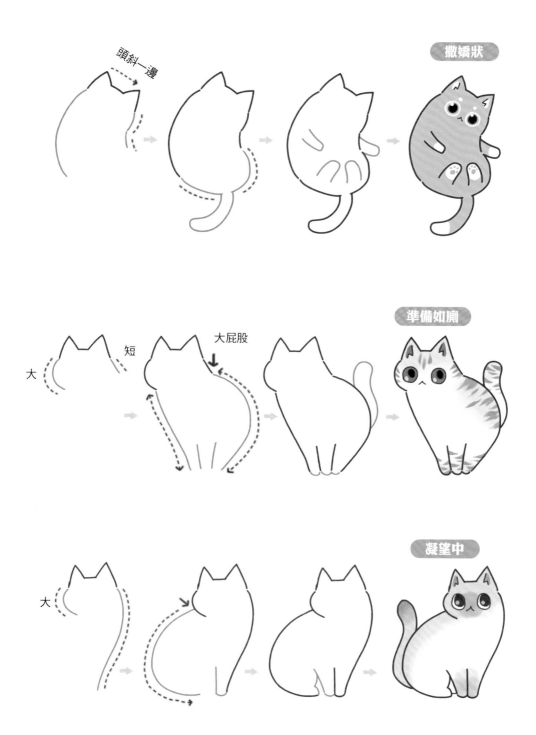

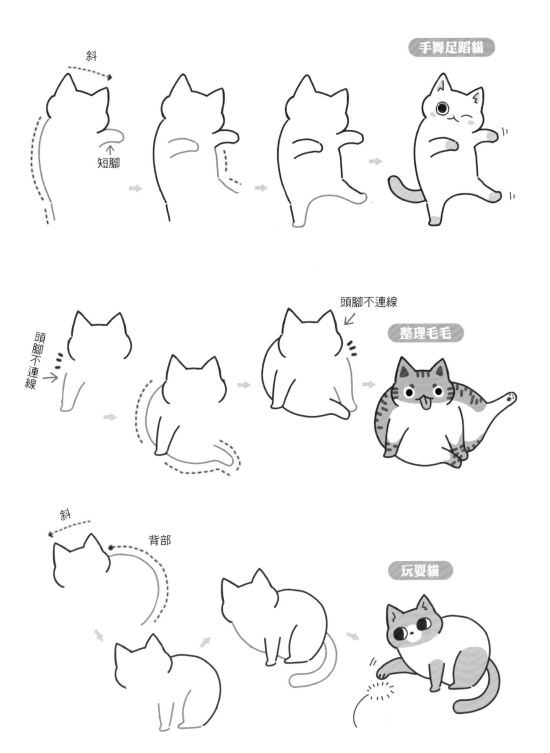

斜

短腳

手舞足蹈貓

頭腳不連線

頭腳不連線

整理毛毛

斜

背部

玩耍貓

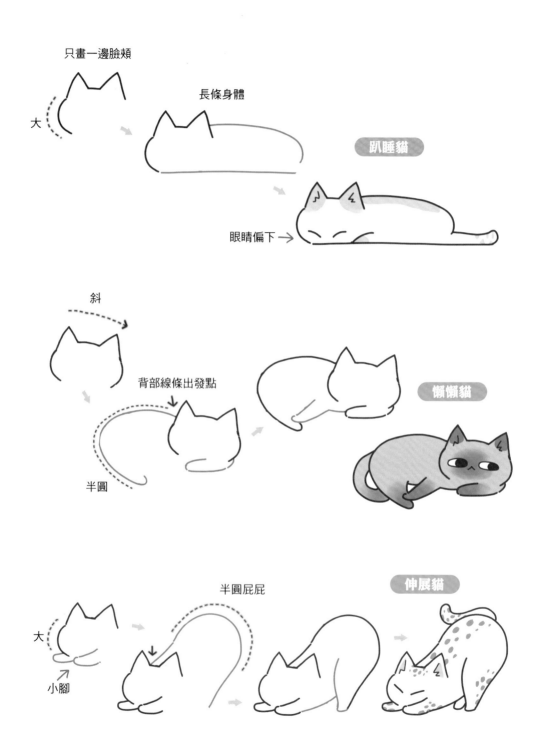

只畫一邊臉頰

長條身體

趴睡貓

眼睛偏下 →

斜

背部線條出發點

半圓

懶懶貓

半圓屁屁

伸展貓

大

小腳

彎

屁股

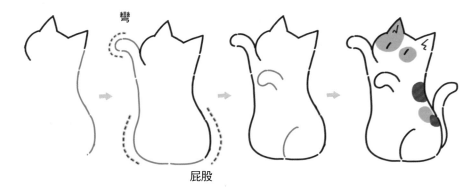

跨下彎　　炸毛

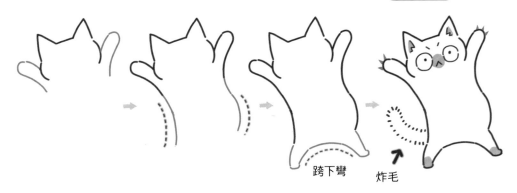

小腳畫在臉頰旁

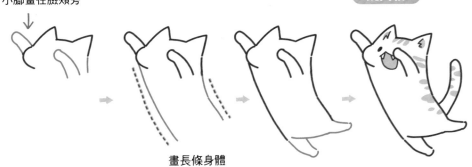

畫長條身體

塗超輕黏土黑貓

黑貓的畫法是：先畫好動作線稿，再來全身塗黑。

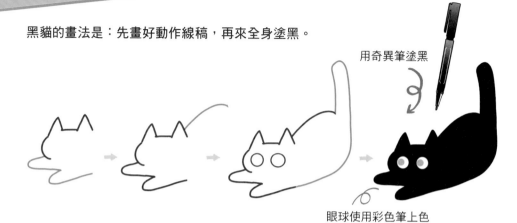

用奇異筆塗黑

眼球使用彩色筆上色

如圖，將兩坨圓疊一起。　加上耳朵和小腳。

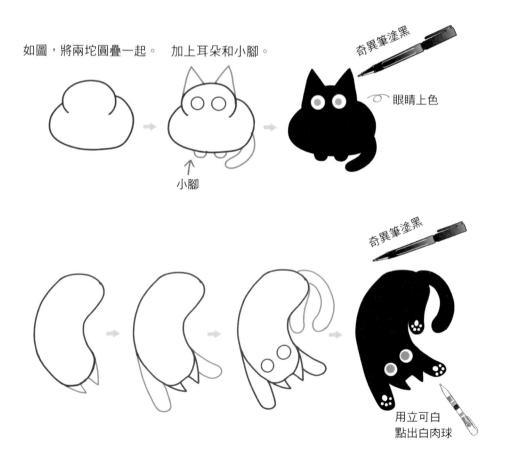

小腳

奇異筆塗黑

眼睛上色

奇異筆塗黑

用立可白
點出白肉球

喵喵背影

畫身體。　　　畫屁股。　　　加上尾巴。

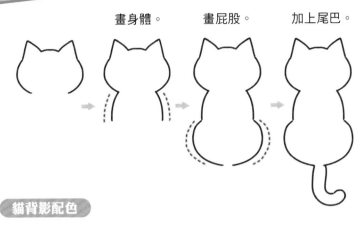

貓背影配色

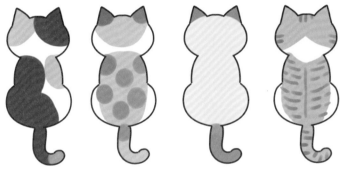

超輕黏土貓背影

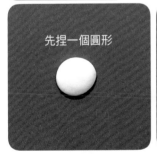

先捏一個圓形

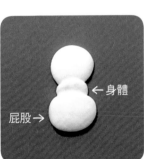

← 身體

屁股 →

乾燥後上色就完成囉！

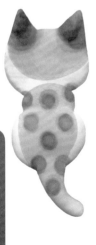

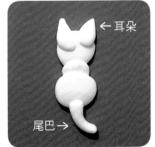

← 耳朵

尾巴 →

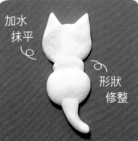

加水
抹平

形狀
修整

PART

JUST LOVE TO DRAW CATS

貓主子的變裝秀

畫千變萬化的貓咪　　捏可愛的貓咪生活小物

為貓主子設計造型

可愛的貓主子，當然要搭配漂亮或帥氣的服裝，現在就來為貓主子裝扮吧！
畫的時候，先畫配件再畫貓，更容易完成喔！

 → → 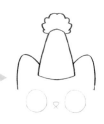 → 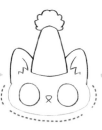 →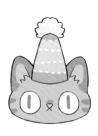

1. 畫一個錐形帽子。　2. 下半部加上貓耳。　3. 加上五官。　4. 畫上臉頰。　5. 最後上色。

超輕黏土帽與貓咪的結合 直接在畫好的喵喵圖上製作。

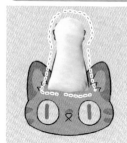 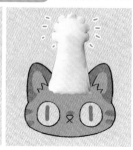 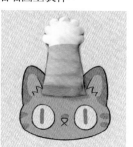

半立體帽完成。

廚師帽與喵喵

 先將貓咪上色。 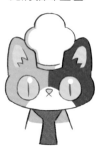 製作超輕黏土廚師帽。 半立體帽完成。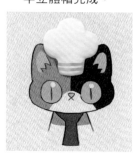

帽子・圍巾

耳朵戴帽子

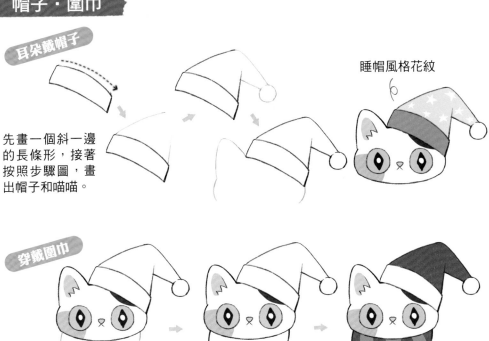

睡帽風格花紋

先畫一個斜一邊的長條形，接著按照步驟圖，畫出帽子和喵喵。

穿戴圍巾

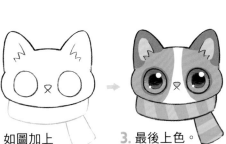

依照第一個圖畫出圍住脖子部分，再加上下襬。

為帽子和圍巾加上顏色。

變化圍巾下襬

1. 先畫貓咪的頭。

2. 如圖加上圍巾。

3. 最後上色。

不同圍巾綁法

下襬在側邊

← 下襬在中間

禮物貓．水手貓

先畫好一個動作。

加上配件。

蝴蝶結

加上如月牙的圖案

兩條長緞帶

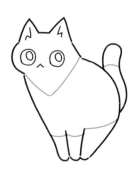

塗上顏色。

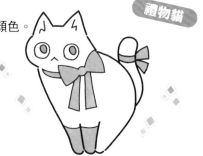

禮物貓

塗上顏色。

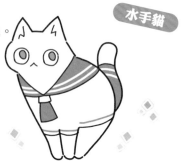

水手貓

防疫貓‧貓咪小王子

防疫貓

\ 防疫中！/

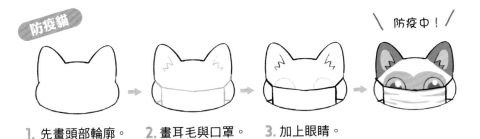

1. 先畫頭部輪廓。　2. 畫耳毛與口罩。　3. 加上眼睛。

貓咪小王子

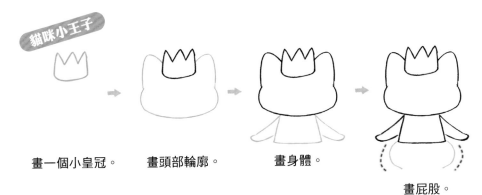

畫一個小皇冠。　　畫頭部輪廓。　　畫身體。

畫屁股。

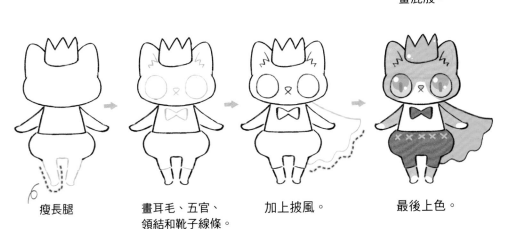

瘦長腿　　　　　畫耳毛、五官、　　加上披風。　　最後上色。
　　　　　　　　領結和靴子線條。

魔法貓

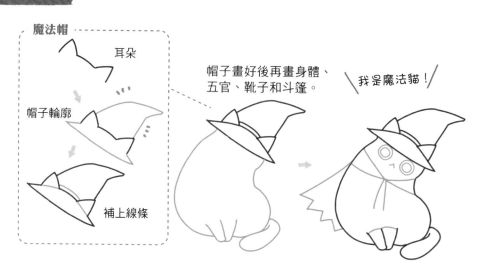

魔法帽

耳朵

帽子輪廓

補上線條

帽子畫好後再畫身體、
五官、靴子和斗篷。

我是魔法貓！

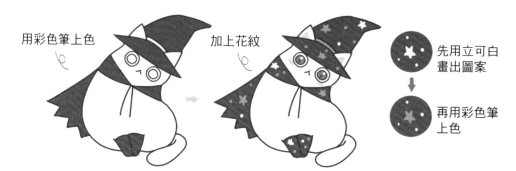

用彩色筆上色

加上花紋

先用立可白
畫出圖案

再用彩色筆
上色

不同花紋與顏色

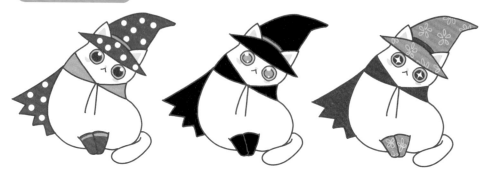

休閒貓

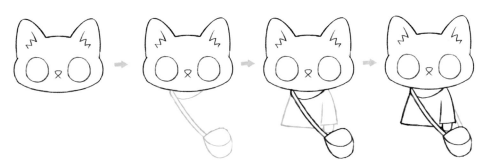

1. 先畫好貓頭。　2. 畫衣服領口和包包。　3. 畫衣服和腳腳。　4. 加上包包後面的背帶。

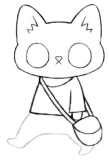 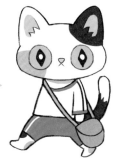

5. 加上下半身。　6. 加上尾巴和襪子線條。　7. 最後上色就完成了。

不同包包樣式

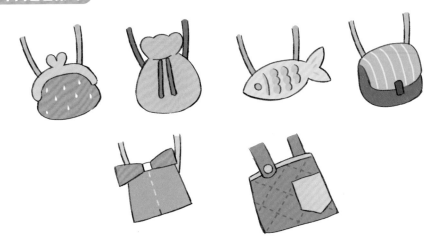

貓主子的COSPLAY

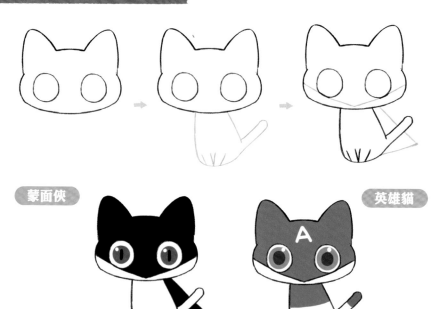

1. 畫出貓頭輪廓。

3. 畫連接成三角狀
 的線條，做出繃
 帶感。

2. 加上身體。

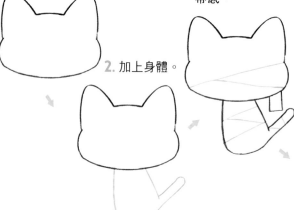

木乃伊

黑臉更能
增加神祕感

小紅帽

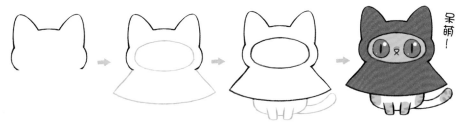

1. 畫出貓頭輪廓。　2. 圈出臉部範圍和　3. 畫下半身。
　　　　　　　　　　　畫衣服下襬。

雨衣貓

 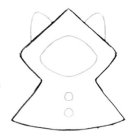

1. 先畫一個像菱形　2. 畫衣服下襬。　3. 畫耳朵、圈出臉部
　　的形狀。　　　　　　　　　　　　　　範圍、畫釦子。

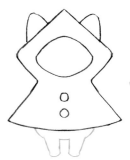 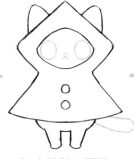 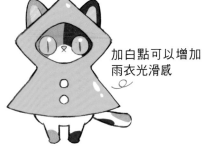

4. 畫下半身。　　　5. 畫臉部和尾巴。　6. 上色。

加白點可以增加
雨衣光滑感

95

發揮創意，把喵喵的身體當作畫布來創作吧！

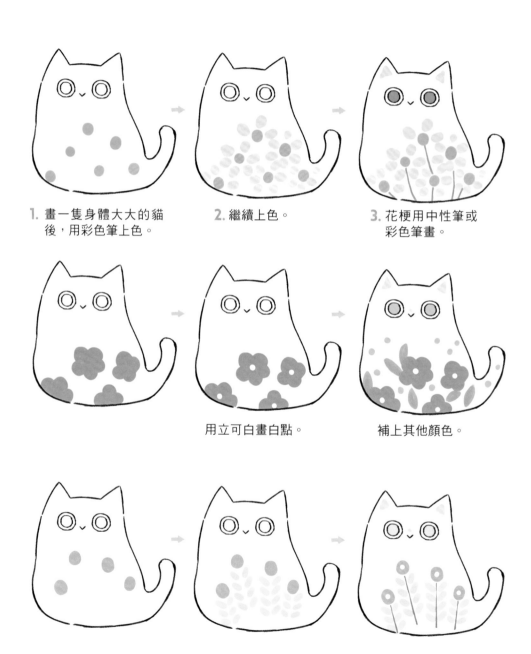

1. 畫一隻身體大大的貓後，用彩色筆上色。

2. 繼續上色。

3. 花梗用中性筆或彩色筆畫。

用立可白畫白點。

補上其他顏色。

不受限創意配色

貓主子身上的花色，可以發揮想像力，
自由創作，不一定要受限於貓咪原本的花色唷！

普普風

線條普普風

插畫風

就算在黑貓身上，也能盡情表現你的創作。　用立可白畫圖案。　再用彩色筆上色。

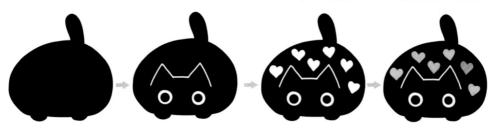

做成超輕黏土是這種感覺：

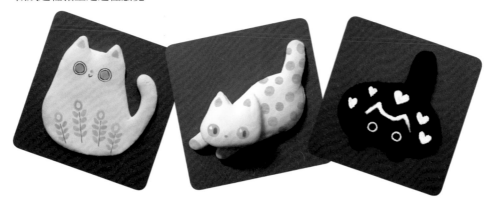

PART

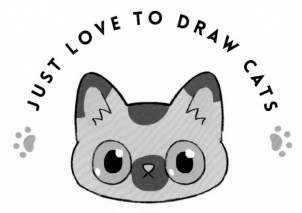

JUST LOVE TO DRAW CATS

各種情境下的貓主子

畫千變萬化的貓咪 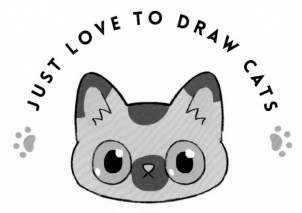 捏可愛的貓咪生活小物

眾所周知，箱子對貓咪來講有著神奇的吸引力，一起來看看，牠們都怎麼使用箱子的吧！

1. 畫貓頭輪廓與不相連的腳。

2. 畫耳毛和五官。

3. 貓腳下畫一個斜長方形。

4. 加身體線和下方箱子線。

5. 如圖，繼續畫箱子線。

6. 最後補上箱子後面的線。

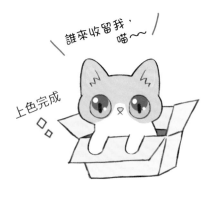

誰來收留我，喵～～

上色完成

可在紙上壓上超輕黏土，做半立體喵喵。

求收養貓

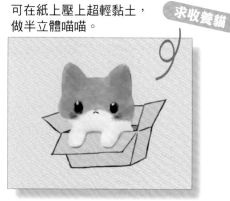

★製作過程請見P53。

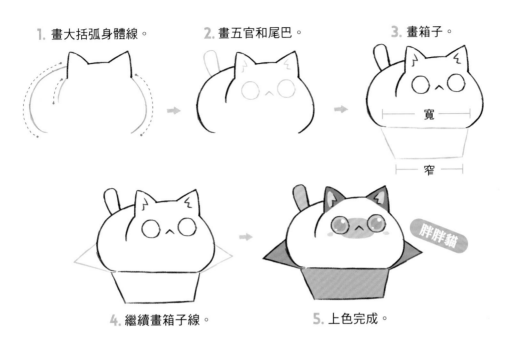

1. 畫大括弧身體線。

2. 畫五官和尾巴。

3. 畫箱子。

寬

窄

4. 繼續畫箱子線。

5. 上色完成。

胖胖貓

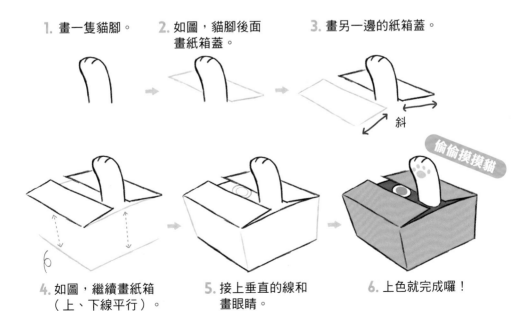

1. 畫一隻貓腳。

2. 如圖，貓腳後面畫紙箱蓋。

3. 畫另一邊的紙箱蓋。

斜

偷偷摸摸貓

4. 如圖，繼續畫紙箱（上、下線平行）。

5. 接上垂直的線和畫眼睛。

6. 上色就完成囉！

偷看貓

1. 畫牆壁線和頭部輪廓。

2. 畫斜斜的身體線和尾巴。

3. 加上耳毛和五官。

4. 上色。

1. 畫貓頭上半部輪廓。

2. 畫出臉頰和身體短線條後，用橢圓線包住貓頭。

3. 畫出罐子的厚度。

4. 畫鋸齒狀圓形蓋。

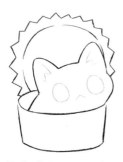 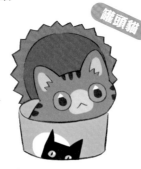 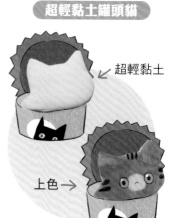

罐頭貓

超輕黏土罐頭貓

5. 加上耳毛和五官。

6. 上色和加上圖案就完成了。

→ 超輕黏土

上色 →

愛搗蛋的貓　　　貓咪雖然可愛，但有時會做出一些讓人哭笑不得的行為！

1. 畫頭頂與耳朵後，畫一邊臉頰。

2. 畫坐著的身體。

3. 身體下畫一個橢圓。

貓主人與移動工具

4. 如圖，畫出厚度。

5. 加上耳毛、五官和圖案。

6. 上色。

淡定～

1. 畫只有一邊臉頰的頭部輪廓。

2. 如圖，畫前腳。

3. 如圖，畫長橢圓形物體（可當作罐子、紙筒等）。

困在罐子裡的貓

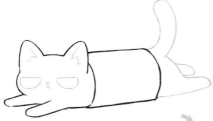 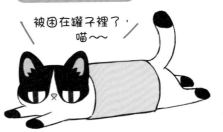

被困在罐子裡了，喵～

4. 加上耳毛、五官、下半身和尾巴。

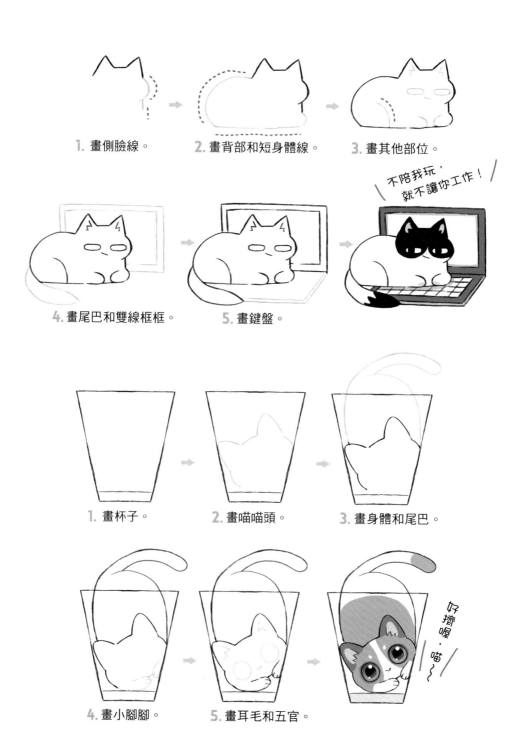

1. 畫側臉線。　　2. 畫背部和短身體線。　　3. 畫其他部位。

不陪我玩，就不讓你工作！

4. 畫尾巴和雙線框框。　　5. 畫鍵盤。

1. 畫杯子。　　2. 畫喵喵頭。　　3. 畫身體和尾巴。

4. 畫小腳腳。　　5. 畫耳毛和五官。

好擠喔，喵～

惡作劇之貓　貓主子總是愛把桌上的東西往地上撥，真叫人頭痛啊！

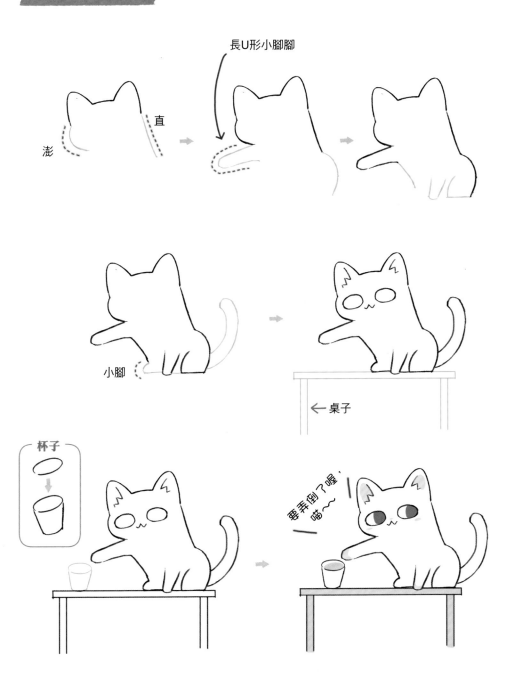

長U形小腳腳

澎　直

小腳

← 桌子

杯子

要弄倒了喔，喵～

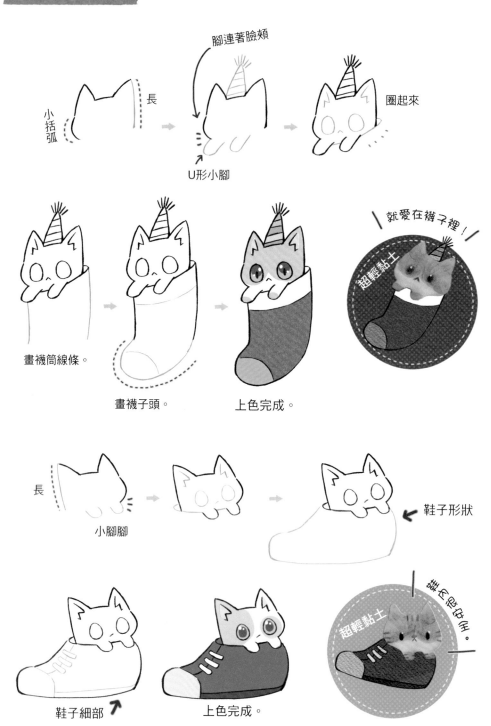

就愛躲貓貓　來瞧瞧可愛的喵喵，都躲在什麼地方。

腳連著臉頰

小括弧 ── 長

U形小腳

圈起來

畫襪筒線條。

畫襪子頭。

上色完成。

就愛在襪子裡！

超輕黏土

長 ── 小腳腳

鞋子形狀

鞋子細部

上色完成。

超輕黏土　躲久很安全。

1. 先畫一座小山。　　**2.** 畫頭輪廓和腳。　　**3.** 畫耳毛、五官和腳趾。

兩個小饅頭狀腳腳

棉被外圍

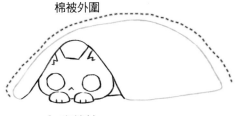

4. 畫棉被。

5. 畫棉被細節和尾巴。

一起睡好嗎？

要寄去哪？
喵～～

斜

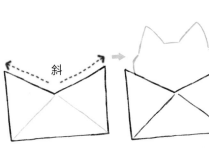

1. 畫信封。

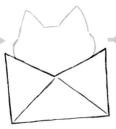

2. 畫喵喵頭輪廓。

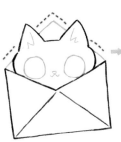

3. 畫貓咪耳毛、五官
和後面信封線。

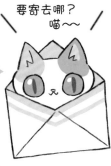

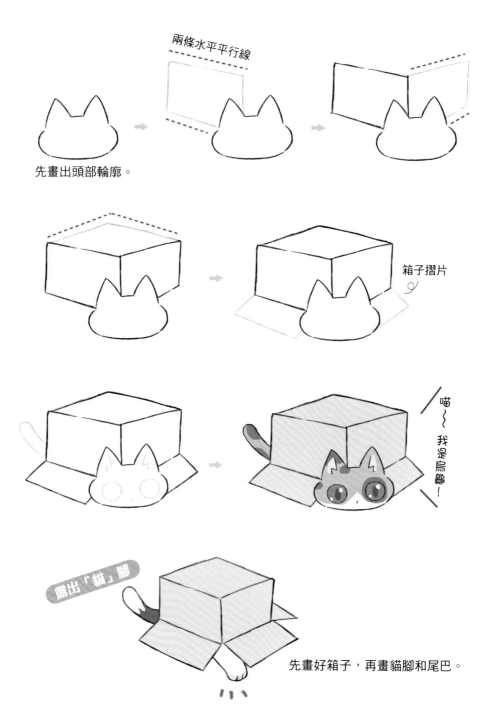

兩條水平平行線

先畫出頭部輪廓。

箱子摺片

喵～ 我是烏龜！

露出「貓」腳

先畫好箱子，再畫貓腳和尾巴。

當我們貓在一起

畫一堆貓咪堆疊時，要從最下面開始畫唷！

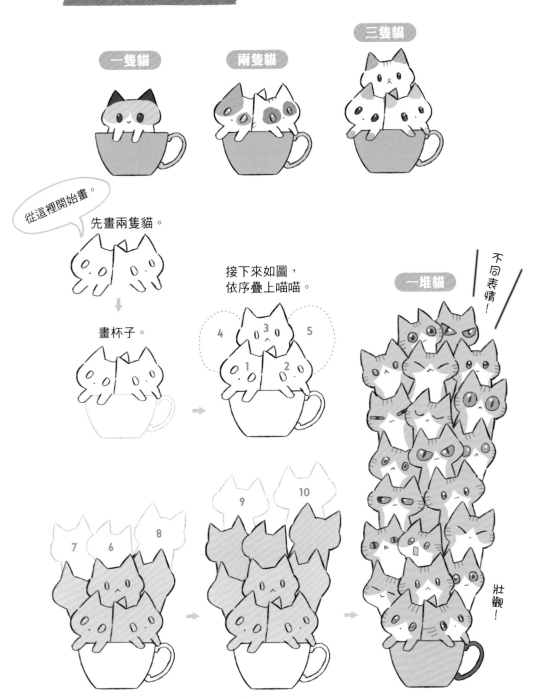

三隻貓

一隻貓　　兩隻貓

從這裡開始畫。

先畫兩隻貓。

畫杯子。

接下來如圖，依序疊上喵喵。

一堆貓

不同表情！

壯觀！

 滿滿都是貓 從紙的最底端開始畫，將整張紙填滿滿滿的貓吧！

畫第一排喵喵。　　　　　第二排錯開畫。　　　　　不斷往上畫喵喵。

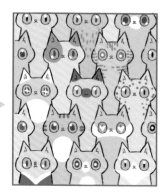

上色就完成了。

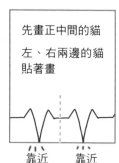

先畫正中間的貓

左、右兩邊的貓
貼著畫

靠近　　　靠近

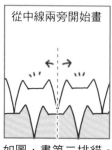

從中線兩旁開始畫

如圖，畫第二排貓。

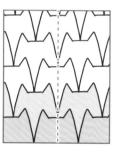

如圖，繼續往上畫。

緊貼著畫的
喵喵完成。

疊疊貓

如果不想畫過於密集的喵喵堆疊，也可以畫一隻貓、一隻貓的堆疊喔！

1. 畫一隻坐著的小貓。

2. 依照編號先畫貓頭。

3. 繼續往上畫貓頭，並補上下面貓咪的身體線。

4. 想畫多高都可以。每一隻的動作也都可以不同。

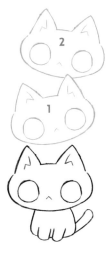

畫好的疊疊貓可以貼在卡紙上，留白邊後剪下當作書籤。
也可以畫在較厚的紙上，直接剪下來使用。

喵喵身體線

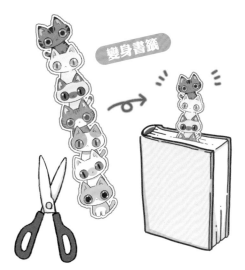

變身書籤

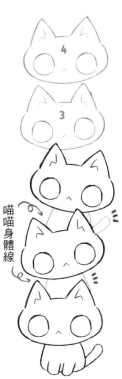

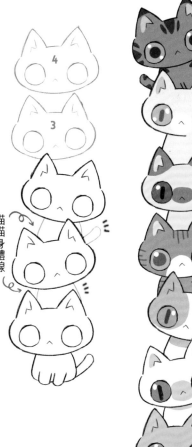

國家圖書館出版品預行編目（CIP）資料

就是愛畫貓：畫千變萬化的貓咪，捏可愛的
貓咪生活小物/橘子/ORANGE著. -- 初版. --
新北市：漢欣文化事業有限公司, 2023.08
112面；23x17公分. -- (多彩多藝；17)

ISBN 978-957-686-873-3(平裝)

1.CST: 插畫 2.CST: 黏土 3.CST: 繪畫技法

947.45 112009296

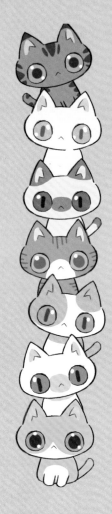

多彩多藝 17

就是愛畫貓

畫千變萬化的貓咪，捏可愛的貓咪生活小物

作　　　者／橘子／ORANGE

封 面 繪 圖／橘子／ORANGE

總　編　輯／徐昱

封 面 設 計／韓欣恬

執 行 美 編／韓欣恬

執 行 編 輯／雨霓

出　版　者／漢欣文化事業有限公司

地　　　址／新北市板橋區板新路206號3樓

電　　　話／02-8953-9611

傳　　　真／02-8952-4084

郵 撥 帳 號／05837599 漢欣文化事業有限公司

電 子 郵 件／hsbooks01@gmail.com

初 版 一 刷／2023年8月